2016
한국의 부채그림

서예 · 문인화 · 캘리그라피 · 민화 · 한국화 · 서양화

1차 전시기간 2016년 6월 15일 ▶ 6월 21일 **인사동 한국미술관**
2차 전시기간 2016년 6월 25일 ▶ 7월 9일 **일본 오사카갤러리**

제4회 한국의 부채전에 부쳐

단오에 열리는 부채전시회 정말 제격이죠!
우리 조상들은 단오가 가까워지면 곧 여름이 되므로 친지와 이웃에게 부채를 선물하였다 합니다. 부채선물은 여름의 무더위와 다가올 장마의 끈적거림을 쫓을 수 있어 받는 사람은 참으로 좋아했고, 주는 사람의 마음은 상쾌했다고 말합니다. 따라서 오늘 열리는 제4회 한국의 부채전은 여름을 미리 준비하는 슬기로운 전시회가 될 것입니다. 한편 부채라는 작은 캔버스 扇面에 서예술을 뽐내고, 난을 치며, 廣大無邊의 우주를 다 담았음을 생각해 본다면 담뱃갑 은박지에 황소를 그려넣은 이중섭 화백 못지않은 예술적 감각을 느낄 수 있지 않을까요?

금번 제4회 한국의 부채전은, 지난 제3회 부채전에 이어 오사카 갤러리 개관기념 특별전으로 일본 현지에서도 펼쳐지기에, 현대 한국미술의 풍부한 예술세계를 일본까지 펼쳐보일 수 있다는 기쁜 마음으로 전시를 기획하게 되었습니다. 한국과 일본에서 연이어 이루어지는 이 전시회는 한일 양국의 예술 교류를 촉진함과 동시에 소통과 선의의 경쟁을 통해 지고의 예술 경지에 이를 수 있는 첩경을 발견하게 될 것이라는 기대를 해봅니다.

네 번째 열리는 한국의 부채전의 작품들을 살펴보면 참으로 멋깔(?)스러움을 느끼게 됩니다. 수많은 기간 동안 연찬을 거듭한 그 인고의 노력들이 작은 선면에 넘치지도 부족하지도 않을 만큼 정제된 결과물들로 표현되었으니 얼마나 멋진 작품이겠습니까? 단숨에 一筆揮之하여 작품화한 듯 보이지만 눈으로는 확인할 수 없는 열정과 예술혼으로 승화된 하나하나의 작품들을 가장 적절한 말로 표현한다면 珠玉이라 할 것입니다. 여러분 모두 그 작품들을 欣賞해 보시길 강력 추천합니다. 여기 우리 조상들의 멋과 풍류를 함축한 부채, 그 작은 우주에 표현된 예술세계를 즐기시기 바랍니다.

이 자리를 빌려 이 전시회가 출품작가 개인의 예술세계 차원을 높이고 그를 통해 자아실현 욕구를 이루어나갈 수 있는 기회가 되기를 소망합니다. 아울러 출품작가와 관람객들의 소통이 활발하게 이루어지길 바랍니다.
끝으로 모든 분들의 무궁한 발전과 건승을 기원합니다.
대단히 감사합니다.

2016년 6월 15일
제4회 한국의 부채전 大會長 　李 良 炯

부채에 담긴 美學

과거에 부채는 단순히 바람을 일으켜 더위를 피하고자 하는 도구였을 것이며, 그 모양도 조잡하였을 것입니다. 그런데 인체의 세포에는 예술의 DNA가 담겨있었기에 인류는 그 조잡한 부채에 무언가 그려 넣기 시작했을 것입니다. 울산 태화강 대곡천 바위에 새겨진 반구대 암각화를 통해 볼 때 우리 조상들은 충분히 그러했을 것이라는 유추가 가능할 것입니다.

예로부터 전해오는 문헌을 참고하여 좀 더 상세히 살펴본다면, 미개한 시대에 나뭇잎이나 새 깃털 등의 치졸한 재료로 만들어진 부채는 인류문명의 발전과 함께 점차 고급화된 소재들이 부채의 재료로 사용되었으며, 그 형태 또한 방구부채는 물론 합죽선·태극선·미선·대륜선 등 다양하게 발전되었다고 합니다. 그 용도를 보더라도, 더위를 식히는 차원이 아니라 점차 의례용 또는 장식용, 의상의 부속품 등으로 사용되기에 이르렀습니다. 이러한 부채에 예술 DNA가 작용하니 선면에 글씨가 기록되고 그림이 그려졌을 것임은 자명한 것입니다. 우리 조상들은 친지와 웃어른께 부채를 단오 선물로 선사하는 풍습이 있었고, 방구부채와 합죽선의 선면에 명필, 명화백의 서화를 부탁하여 받았다는 기록들이 전해집니다.

이러한 전통에 따라, 부채는 비록 작은 공간이지만 거기에 표현되는 서화의 수준은 어찌 보면 최고의 것이라고 해도 과언이 아닐 것입니다. 그곳에는 작품을 하신 작가의 철학이 담겨져 있고, 扇面 가득히 예술의 세계가 펼쳐져 있습니다. 그래서인지 부채에 표현된 작품을 감상하는 관람객들은 흡족한 미소를 지으며 삶의 여유와 활력을 찾는 것 같습니다. 이처럼 멋진 부채, 그 外樣과 扇面에 담긴 예술의 세계를 문화대중들에게 널리 알리고자 인사동 한국미술관에서는 "네 번째 한국의 부채전"을 개최합니다. 전시되는 작품 하나하나 출품작가들이 정성껏 준비한 것들이기에 많은 분들은 감상을 통해 작품에 담긴 뜨거운 예술혼을 느낄 수 있을 것입니다.

이제 서화예술은 가진 자들의 전유물이 아닙니다. 부채 또한 귀족들의 사치품이 아니라 인류 보편이 사용했던 것이기에, 선면에 투영된 예술인들의 美學은 우리 모두가 함께 누릴 수 있는 것입니다. 이러한 마음과 함께 부채에 담긴 여덟 가지 덕(八德 : 바람 맑은 덕, 습기를 제거하는 덕, 깔고 자는 덕, 값이 싼 덕, 짜기 쉬운 덕, 비를 피하는 덕, 햇볕을 가리는 덕, 독을 덮는 덕)을 생각해 보며 인사의 말씀에 갈음합니다. 감사합니다.

2016년 6월 15일

월간 서예문인화 대표
인사동 한국미술관 관장　李 洪 淵

| 목 차 |

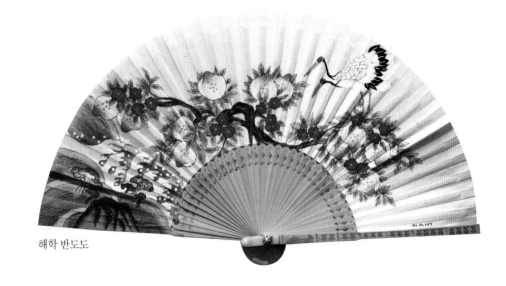

강 선 숙 / 姜善淑

• 2016. 전통민화 이야기전 (예술의전당)
• 임태원 민화사랑방 회원

경기도 고양시 덕양구 삼송로185번길
12-1
010-5476-3345

해학 반도도

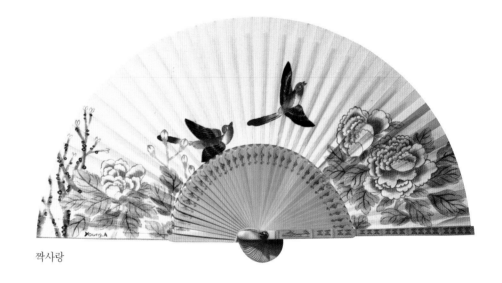

계 영 아 / 桂英兒

• 임태원 민화사랑방 회원
• 200인전 (전업작가회)
• 전통민화 이야기전 (예술의전당)

서울시 성북구 장위2동 246-355
010-7290-6909

짝사랑

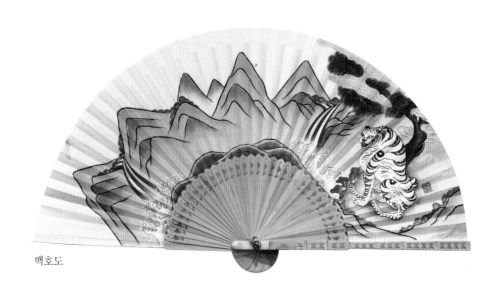

소 담 고 완 자 / 素潭 高完子

• 신사임당 휘호대회 입상
• 국내외 전시 다수
• 한국전통 미술협회(한국화) 입상
• 대한민국 부채 예술대전 입상
• 우수작가 신춘기획 초대전
• 한국민화협회 입상
• 전통민화 이야기전 (예술의전당)

서울시 마포구 상암동 월드컵파크4단지
410동 2101호
010-3406-2667 / 02-6347-2667

백호도

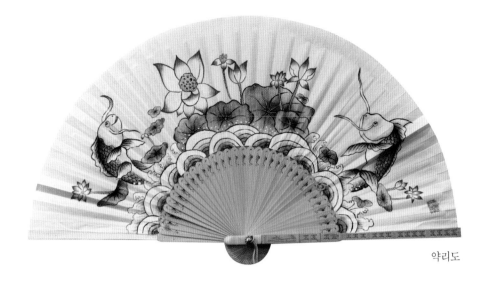

약리도

구 분 임 / 具汾任

- 호반민화회원전
- 고양민화협회 정기전
- 한국전통미술대전 공모전 입선
- 이스탄불, 코리아 아트쇼
- 아트캐나다−대한민국 미술전(캐나다 콜롬비아 아트센터)
- 코리아 아트 뉴웨이브전

경기도 고양시 일산서구 대화동 고양대로
255번길 45 대화마을 905동 1006호
010−3069−0722

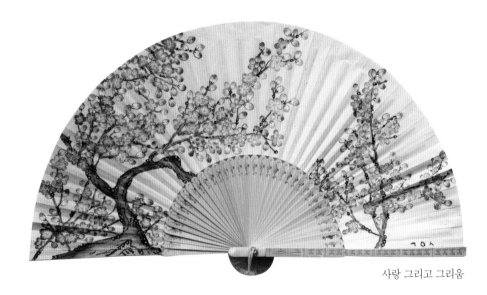

사랑 그리고 그리움

권 영 숙

- 전통민화 이야기전(예술의전당)
- 임태원 민화사랑방 회원

서울시 영등포구 여의대로6길 17
공작아파트 A동 105호
010−2253−8081 / 02−761−8081

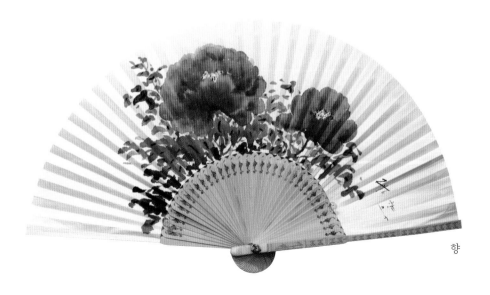

향

권 향 수

- 봄 그리고 사랑 (갤러리 올) 단체전
- 싱가폴 아트페어
- 부산국제 아트페어
- 경향신문사 오늘의 작가상 수상
- 현) 서묵회, 두월회, 한국미술협회 회원

경기도 파주시 한빛로 11
자유로현대아이파크 305동 1303호
010−5915−6098

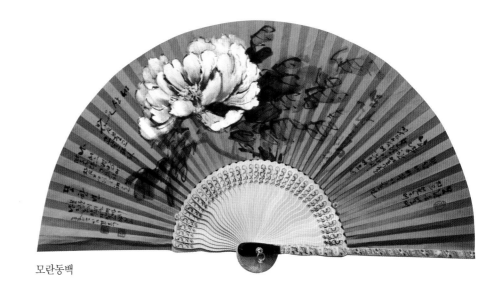

모란동백

풀잎 김 경 옥 / 金京玉

• 한국서가협회 초대작가 심사 역임, 행정
분과 위원 • 전북서가협회 초대작가 심사
역임, 이사 • (사)아시안 캘리그라피협회 이
사, 행정부위원장 • 전북대학교 평생교육원
한글, 캘리그라피 전담강사 • (사)아시안 캘
리그라피 전주완산센터 운영

전북 전주시 덕진구 동부대로 575
102동 203호
010-6711-5848 / 063-241-1199

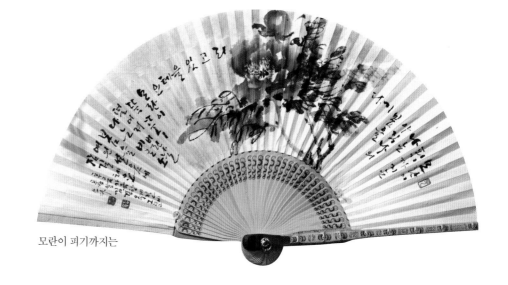

모란이 피기까지는

남지 김 계 순 / 南志 金桂順

• 열린서화대전 입선
• 작은 그림전 출품

010-8875-8111

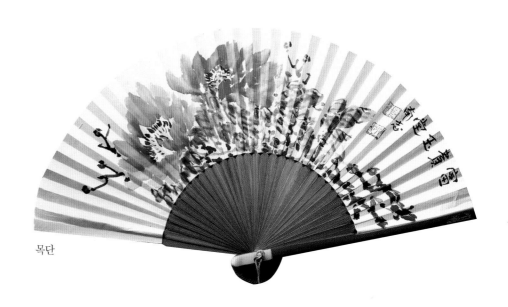

목단

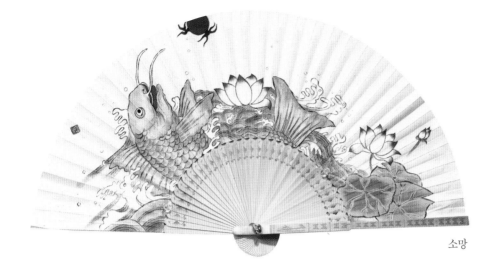

김 남 희 / 金南熙

• 전통민화 이야기전 (예술의전당)
• 마포아트센터 민화반 회원

서울시 강동구 진황도로 47-2,
101동 205호 (현대아파트)
010-7128-9449

소망

초연재 김 란 / 艸然齋 金 蘭

• 개인전 2회, 대전국제아트페어 개인부스전
• 2000 전라 한국화 제전, 전북 청년작가 위상전
• 전통의 힘 – 한지와 모필의 조형전
• 전북의 힘 – 여성작가초대전
• 제주 국제 미술교류전, 문인화 정신전 다수
• 한가람 미술대전, 전주대학교 교수작품전

대전시 유성구 상대로 17
한라비발디아파트 305동 103호
010-5136-0205 / 042-823-0275

그대는 참 좋은 친구 / 54+30cm

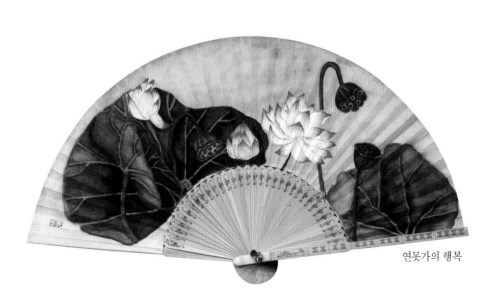

김 명 남 / 金明男

• 현 휘원회 회원

인천시 서구 승학로 340
010-6797-3601

연못가의 행복

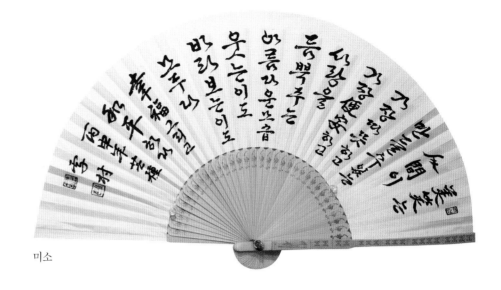

미소

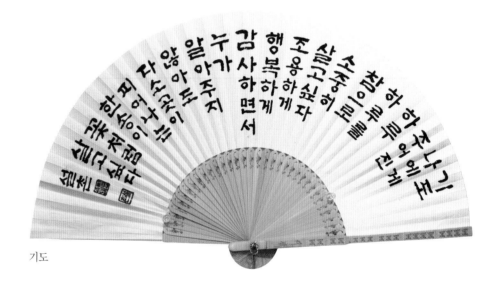

기도

설촌 김문섭 / 雪村 金文燮

• 국내미술협회 69회 수상(입선33회, 특선
22회, 우수상3회, 특별상6회, 대상5회) • 강
릉단오서화대전 추천작가 • 한국전통미술협
회 초대작가 • 평화예술대전 초대작가 • 한양
공예예술협회 초대작가 • 명필(한석봉)서화대
전 초대작가 및 이사 역임 • 대한민국문인화
휘호대회 심사위원 및 이사 역임 • 대한민국
시서문학회 삼절작가(시인, 서예가, 화가) •
횡성군 강림면 복지회관 서예강사 역임 • 한
얼문예박물관 이사 및 서예강사

강원도 원주시 태장동 682 현대A 105동 403호
010-4723-7377

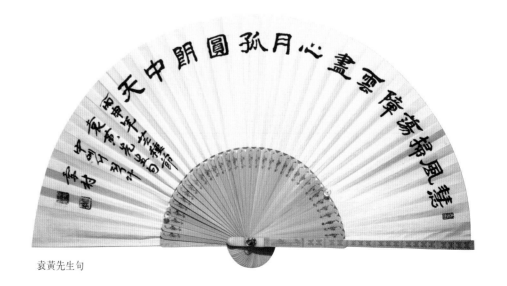

袁黃先生句

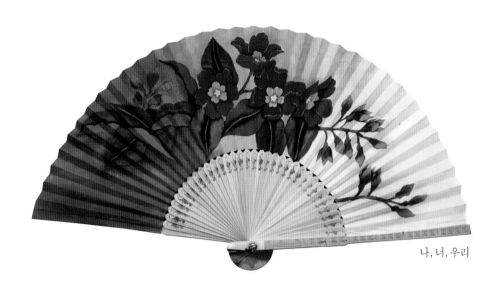

나, 너, 우리

김 미 영 / 金米映

• 현 휘원회 회원
• 새늘 미술대전 입선
• 환경사랑 미술대전 은상
• 휘원회전

인천시 서구 가정로189번길 5-2
010-3933-2067

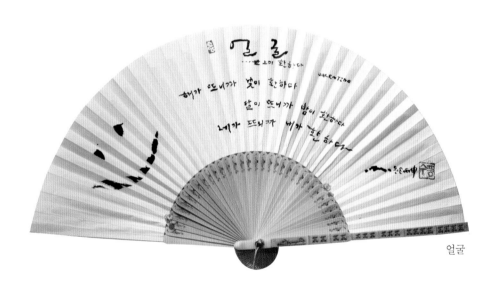

얼굴

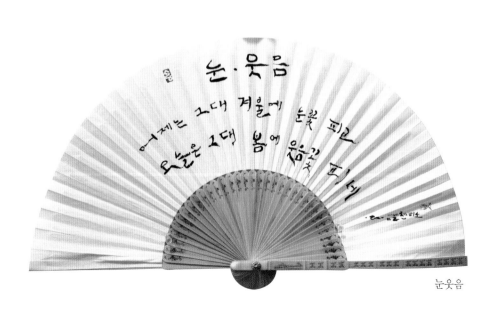

눈웃음

수풍 김발렌티노 / 水風 金발렌티노

• 대한민국 서화동원 초대전출품 • 한국예
술문화원 회원 • 詩배달부 〈나, 대한민국
詩랑 바람났다〉• KickKick Brothers 멤
버 • 산악회 〈자연산...산으로 가는 조각배〉
길라잡이 • 인류희망cafe 〈인생은 아름다
와라〉종지기 • 하랑갤러리 초대 개인전

서울시 은평구 불광동 281-113
인생은 아름다와라
010-8538-3839

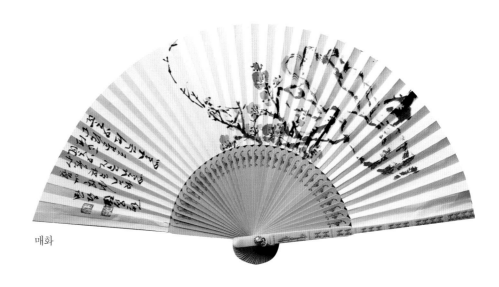

매화

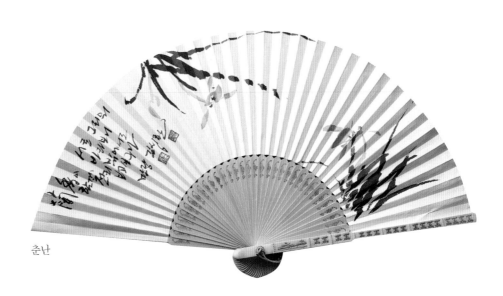

춘난

만당 김 성 환 / 萬堂 金聖煥

• 전통예술협회 남양주 지회장

경기도 남양주시 수석동 369 수석컨설팅
010-9281-8388

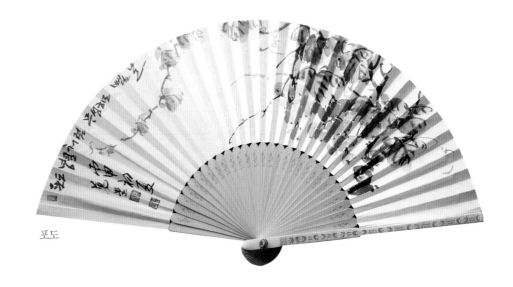

포도

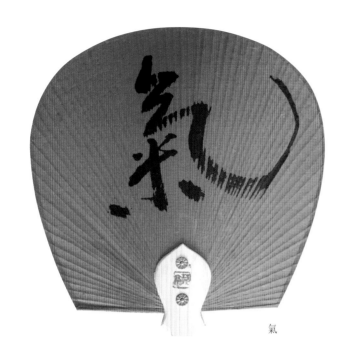

氣

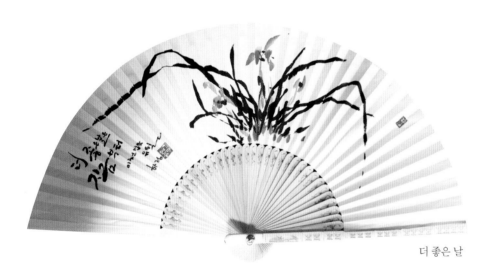

더 좋은 날

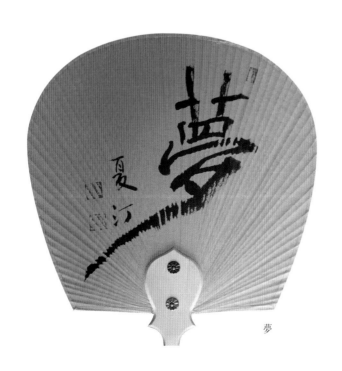

夢

하정 김 연 수 / 夏汀 金蓮洙

- 경희대학교 교육대학원 (서예,문인화)
- 대한민국서예문인화대전 초대작가
- 한국예술문화원 초대작가
- 한국서화예술대전 초대작가
- 대한민국아카데미미술대전 초대작가
- 대한민국고불서예대전 초대작가
- 개인전, 초대전, 단체전 출품 다수
- 월간 서예문인화 객원기자

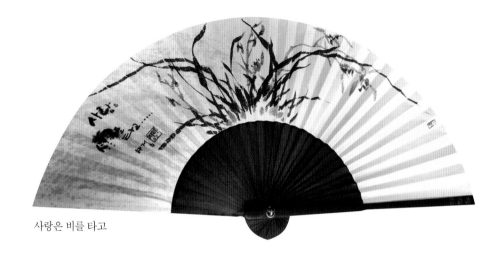

사랑은 비를 타고

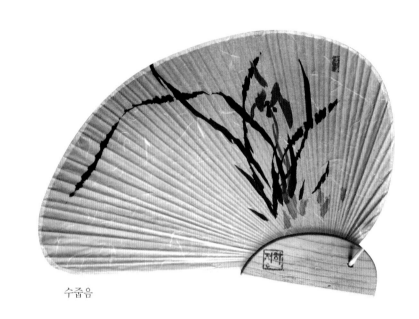

수줍음

하정 김 연 수 / 夏汀 金蓮洙

- 경희대학교 교육대학원 (서예,문인화)
- 대한민국서예문인화대전 초대작가
- 한국예술문화원 초대작가
- 한국서화예술대전 초대작가
- 대한민국아카데미미술대전 초대작가
- 대한민국고불서예대전 초대작가
- 개인전, 초대전, 단체전 출품 다수
- 월간 서예문인화 객원기자

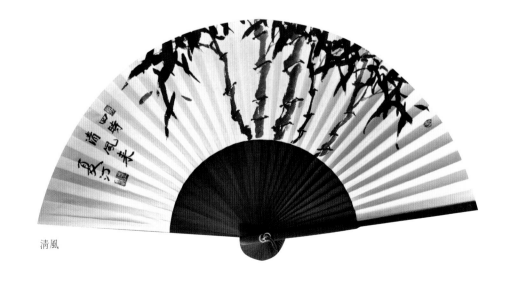

清風

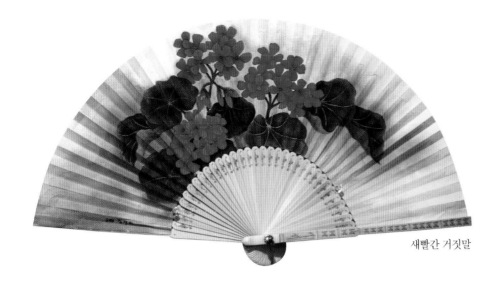

새빨간 거짓말

김 영 미 / 金英美

• 새늘미술 초대전
• 휘원회전
• 현 휘원회 회원

인천시 서구 서곶로 12, 8동 303호
(한신빌리지)
010-2758-0391

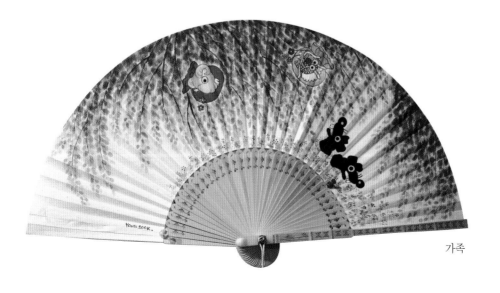

해학반도

김 영 희 / 金英姬

• 신수동 자치회 민화반
• 전통민화 이야기전 (예술의전당)

서울시 마포구 대흥로28길 34, 302호
010-5358-7094

가족

김 윤 숙 / 金潤淑

• 상해 아시아 갤러리 아트페어
• 이탈리아 코리아 아트 페스티벌
• 아스탄불 코리아아트전
• 아트코리아 부스전 (예술의전당)
• 아트 캐나다 대한민국 미술관
• 한국 민화 전업작가회 200인전
• 제21회 한국민화협회 회원전

서울시 서대문구 연희동 성원상떼빌
202동 1403호
010-5478-3517

김 은 숙

강원도 춘천시 퇴계동 913-9
010-7200-0465

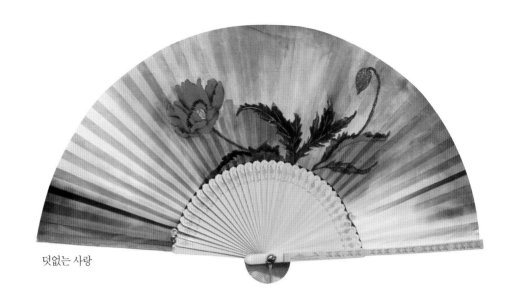

덧없는 사랑

서 강 김 필 연

- 대한민국나라사랑미술대전 심사위원 역임
- 대한민국아카데미미술대전 심사위원 역임
- (사)대한민국아카데미미술협회 이사

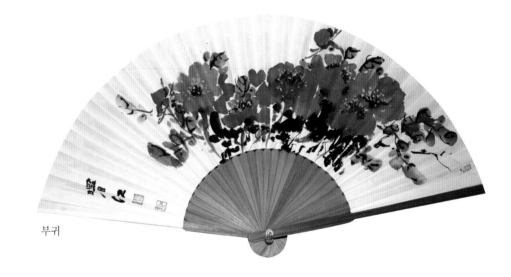

부귀

김 형 진

- 대한민국 회화대전 입선
- 정선아리랑서화대전 특선
- 강릉서화대전 특선
- 회룡서화대전 특선

경기도 고양시 일산동구 산두로
265-13, 3층
010-7434-5894

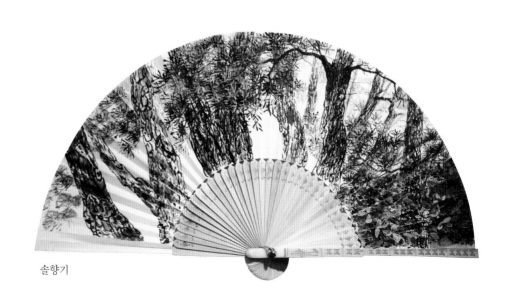

솔향기

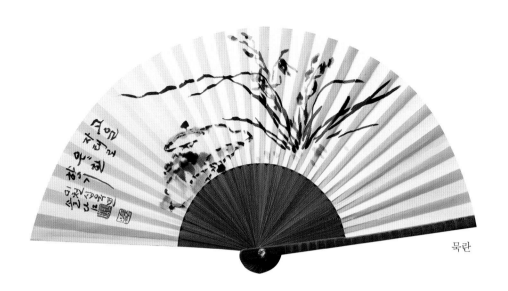

묵란

솔담 김 혜 경

• 경기 미술대전 입선다수
• 회룡미술대전 입선, 특선
• 열린서화대전 입선, 특선, 특별상
• 신사임당 미술대전 입선, 특선
• 전통미술대전 입선, 특선
• 작은그림전 출품
• 부채미술대전 출품

서울시 중랑구 중계3동 건영2차아파트
104동 207호
010-7273-7187

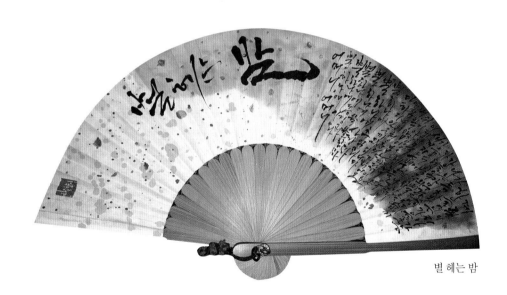

별 헤는 밤

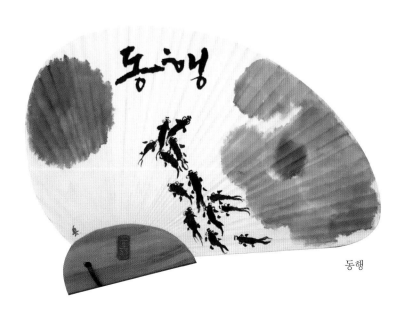

동행

참붓 김 혜 진 / 金惠眞

• 경기도미술협회 영상퍼포먼스 분과위원
• 가평시 초청 프리마켓 전시작가
• 캘리그라피 붓향전 "심장이 뛴다"
• 한중문화교류전 (남산한옥갤러리)
• 오사카 한일문화교류 붓향전
• 논산 탑정호 갤러리 문화센터
캘리그라피 강사 역임

경기도 양주시 백석읍 방성리 93번지
불무리아파트 마동 205호
010-8266-4509

김 혜 연 / 金慧姬

• 현 휘원회 회원

인천시 서구 서곶로12, 22동 202호
(한신빌리지)
010-5321-9357

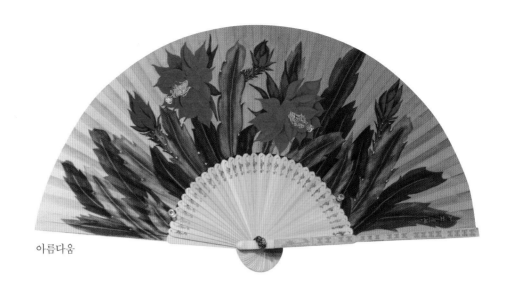

아름다움

옥 당 남 궁 진 / 玉堂 南宮珍

• 정선아리랑서화대전 입선, 특선, 우수상
• 명인미술대전 입선
• 일본 교토화랑회원전 출품
• 원주시 교정협의회 감사장
• KBS춘천방송총국 회원전 출품
• 남북통일세계환경예술협회 입선, 특선
• 한얼문예박물관 동호회회원

경기도 화성시 향남읍 행정중앙1로95
한일벨라체 1305-303
010-8847-6830

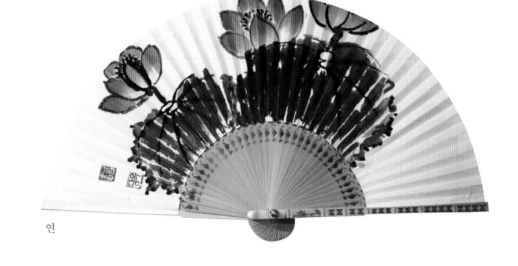

연

남 옥 희 / 南玉姬

• 강릉단오서화대전 특선
• 정선아리랑서화대전 우수상
• 한국화 구상회전
• 나라사랑 미술대전 특선
• 경기미술대전 입선
• 코리아 페스티벌 뉴욕전

인천시 서구 새오개로111번길 20
010-6379-8673

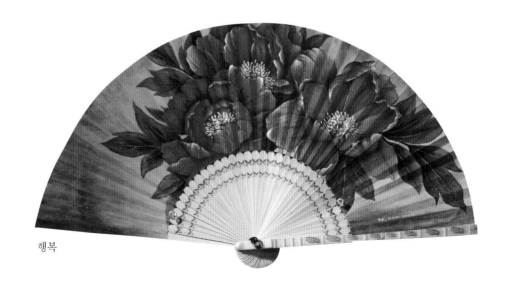

행복

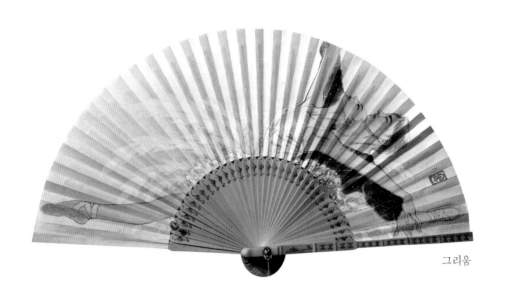

그리움

문 봉 식

- 세계평화미술대전 한국화 우수상
- 경기미술대전 특선
- 서묵회 회원전 6회
- 현) 서묵회 회원

제주도 서귀포시 서홍동 365-1, 304호
010-9029-1509

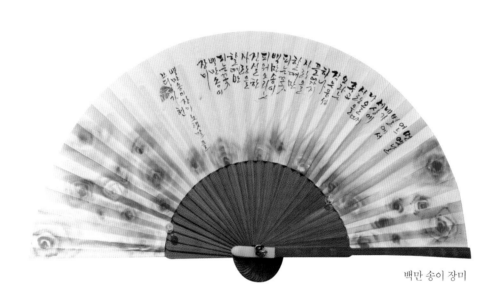

백만 송이 장미

가 헌 문 체 연 / 佳軒 文體宴

- 전라남도 서예대전 초대작가

경남 사천시 용강동633
010-2724-3982

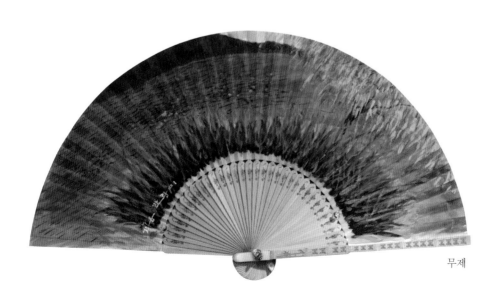

무제

박 경 미 / 朴慶美

- 봄 그리고 사랑(갤러리 올)
- 연두빛 햇살 아래(갤러리 올)
- 정선아리랑서화대전 특선
- 봄 수다전(갤러리 올)
- 대한민국 현대조형미술대전 특별상

경기도 고양시 일산동구 백석동
밀레니엄리젠시 910호
010-2244-0905

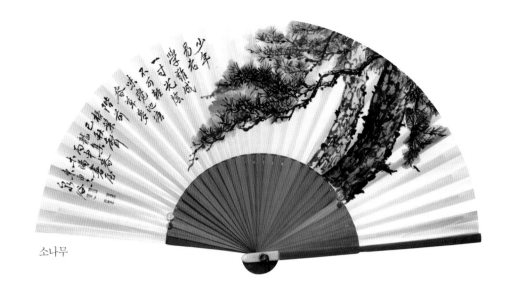

소나무

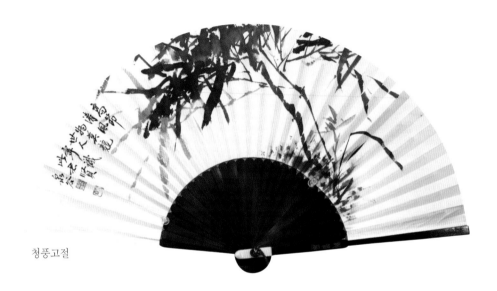

청풍고절

천 곡 민 경 부 / 泉谷 閔庚富

- 대한민국 서예대전 입선 및 특선
- 대한민국 현대서예문인화 대상 및 초대
 작가
- 대한민국 서예문인화대전 초대작가
- 한국서화작가협회 초대작가
- 서울미술협회 초대작가 및 문인화 분과
 이사
- 한국예술문화원 초대작가 및 감사
- 한국서예협회, 서화작가협회, 국제서예가
 협회 회원

서울시 용산구 이태원2동 258-262
010-4400-0697 / 02-794-2601

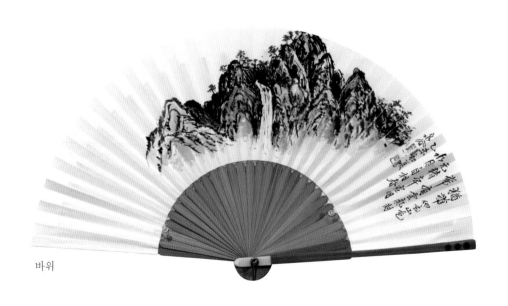

바위

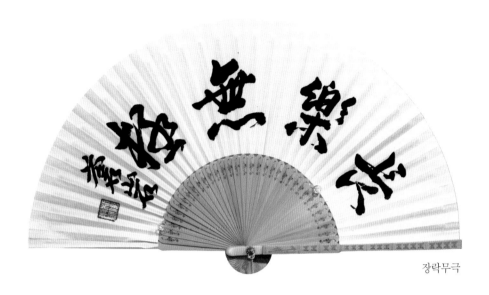

장락무극

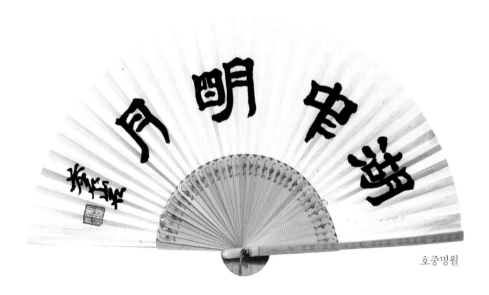

호중명월

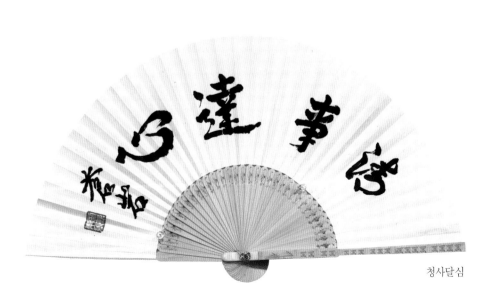

청사달심

창 암 박 동 중 / 蒼岩 朴東重

- 한국서화대전 특선장, 특선
- 한국민족서화대전 삼체상, 특선
- 월정사탄허대종사 입선, 사경장려상
- 정선아리랑서화대전 오체상
- 대한민국미술전람회 특선
- 대한민국강릉단오서화대전 추천작가
- 전국서예대전 초대작가 :
 최우수상, 삼체상, 시의회의장상

서울시 강남구 역삼동 677-12 (선빌딩5층)
010-4805-5332

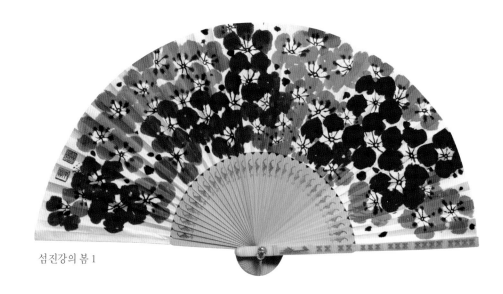

섬진강의 봄 1

남초 박 명 숙 / 南艸 朴明淑

- 개인전 (부스) 8회
- 한국미술협회, 중랑미협 회원
- 한국미협 문인화분과, 서예문인화전,
 회룡제전 초대작가

서울시 중랑구 신내역로 165
우디안아파트 213동 301호
010-5351-4239

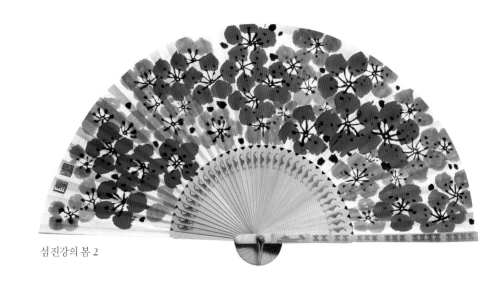

섬진강의 봄 2

박 정 희 / 朴貞姬

- 현 휘원회 회원
- 휘원회전
- 새늘 미술 초대전

인천시 서구 가좌3동 122 태화아파트
라동 506호
010-3354-8203

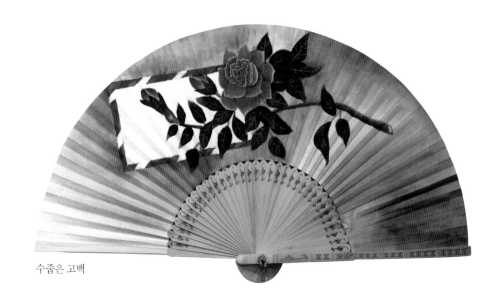

수줍은 고백

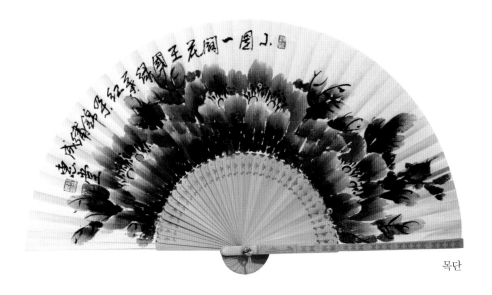

목단

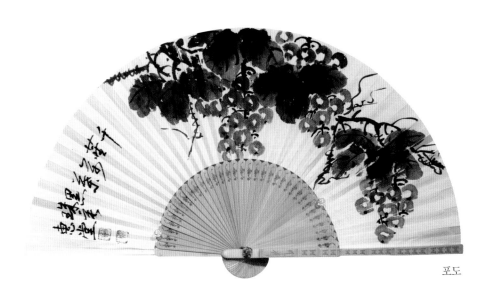

포도

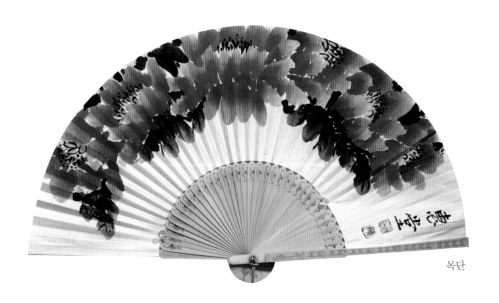

목단

혜당 박 은 숙 / 惠堂 朴銀淑

• 故 南農 許楗 선생 (東軒 李良炯, 雪梅 李貞子) 선생 사사 • 대한민국미술대전 문인화부문 : 입선2회, 특선2회, 우수상1회, 한국화(비구상) : 특선1회 외 각계미술대전 60여회 수상 • 초대작가 : 대한민국미술전람회, 한국전통미술대전, 한양공예예술대전, 열린서화대전, 강릉단오서화대전 • 심사위원 : 대한민국남북통일세계환경예술대전, 대한민국강릉단오서화대전, 정선아리랑서화대전, 대한민국미술전람회, 명인미술대전 • 정선아리랑서화대전, 명인미술대전 운영위원 • 한국미술협회 회원 • 한얼문예박물관 해설사(2013)교육사(2014~) 부처간문화예술교육군부대지원사업 지도강사(2012)

강원도 횡성군 횡성읍 한우로 649
010-4179-8811

25

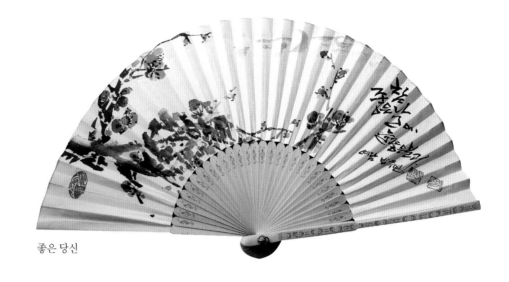

좋은 당신

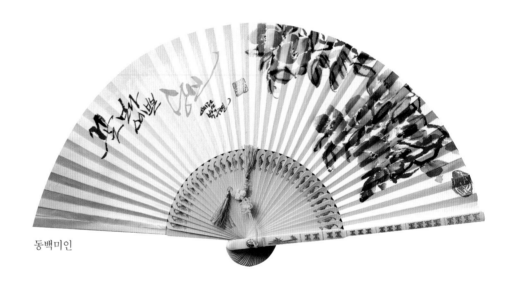

동백미인

예담 박 주 연 / 睿潭 朴炷衍

- 동아국제 미술대전 최우수상
- 대한민국 남북통일 세계평화대전 최우수상
- 강원도 서예문인화대전 우수상 외 다수
- 한국벽화연구소 CEO
- 삼화 인사 캘리그라피 연구위원
- 원주시 조형물 건립운영위원

강원도 원주시 웅비2길 23, 201호
010-9075-0287

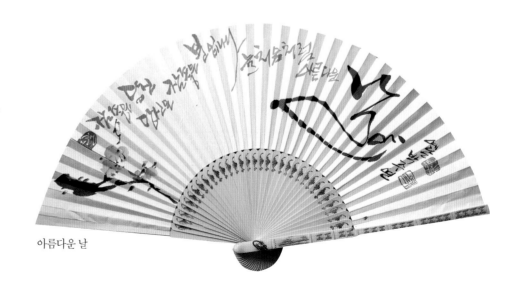

아름다운 날

서로 사랑하라

산샘 박 찬 희

• 개인전 8회
• 대한민국미술대전 초대작가, 심사
• 갈물한글서회 회원
• 산돌한글서회 회원

경기도 성남시 분당구 산운로 37
월든힐스2단지 206동 105호
010-5285-6260

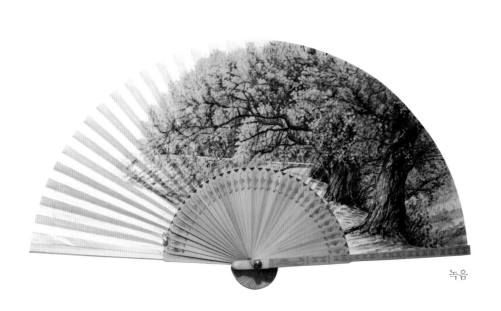

녹음

유 정 배 순 남 / 有情 裵順南

• 모란현대미술대전 우수상
• 강남미술대전 우수상
• 서묵회 회원전 다수

경기도 고양시 일산서구 일청로 45
010-3547-3989

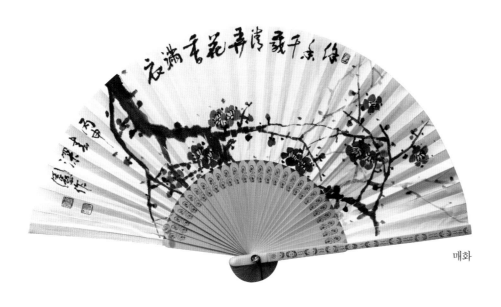

매화

심 원 사 수 자 / 深園 史壽子

• 대한민국 미술대전
(2002, 04, 06, 09, 13, 14 특선 15)
• 대한민국 문인화대전 초대작가
• 전국제물포서예문인화대전 초대작가
• 문인화협회전
• 예인부부 林玄 深園展 이즈화랑
(2009, 2012, 2015)

경기도 광명시 오리로964번길 38
010-9140-8609

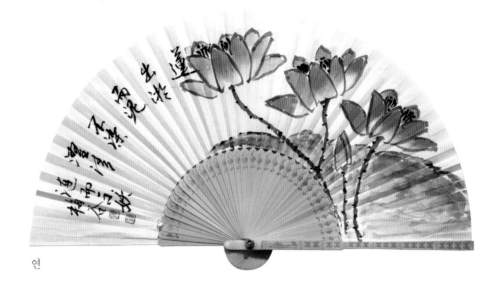

연

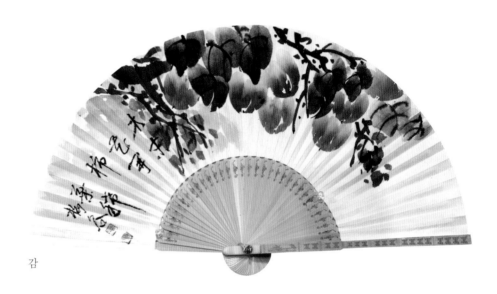

감

매곡 배 성 호 / 梅谷 裵聖鎬

- KBS 우수사원 사장상 2회 수상
- 한국방송협회 프로그램 우수상 수상
- 한국 프로듀서협회 프로그램 우수상 수상
- KBS방송프로그램 우수상 수상
- KBS 춘천방송국 TV프로듀서
- KBS 원주방송국 방송부장
- KBS 춘천방송국 제작, 편성부장
- 창작도예경력 10년
- 낭중지추 회원전 대회장상 수상
- 한얼문예박물관 동호회원

강원도 춘천시 동산면 조양2리 380-1
010-9013-2672

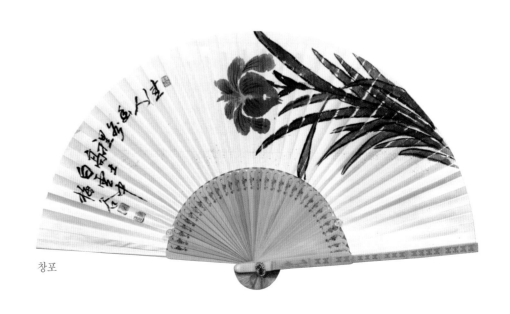

창포

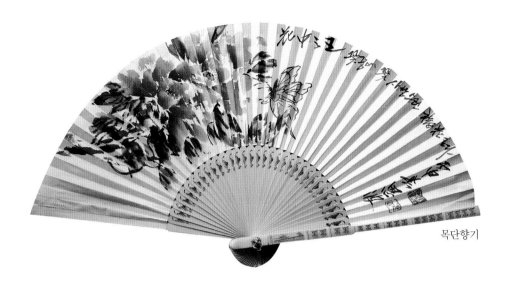

목단향기

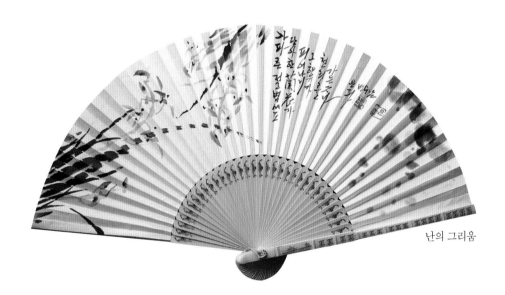

난의 그리움

은파 변 수 남 / 恩波 卞洙男

• 문인화 개인전(서울 예술의전당)
• 문인화 개인전(구리 타워 하늘 갤러리)
• 세계서법문화예술대전 서예 입선,
　　　문인화 입선(서울한국관)
• 백향전 (구리타워 하늘 갤러리)
• 한국, 베트남 미술교류전
　　　(베트남 하노이 미술관)
• 그린회원 정기전(구리타워 하늘갤러리)

경기도 구리시 교문동 덕현아파트
111동 1503호
010-8000-7417

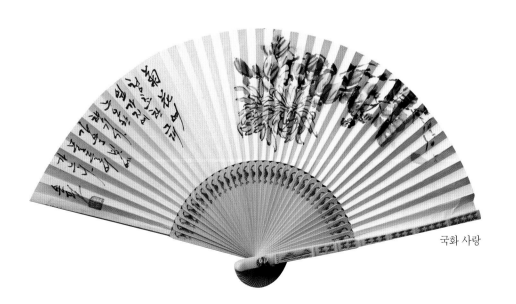

국화 사랑

송원 성 숙 자

- 대한민국 미술대전 입선 2회
- 경기미술대전 입선, 특선
- 회룡미술대전 우수상
- 전통미술대전 대상
- 열린서화대전 초대작가
- 작은그림전 출품
- 부채미술대전 출품

서울시 중랑구 신내로21길 16, 527동 203호
010-9121-3319

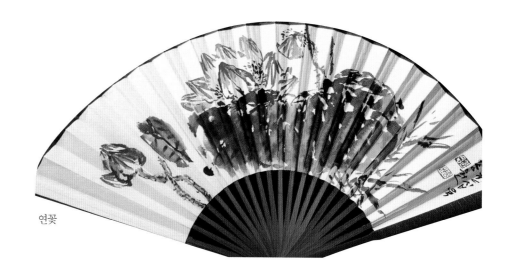

연꽃

혜안 손 경 순

010-3573-1857

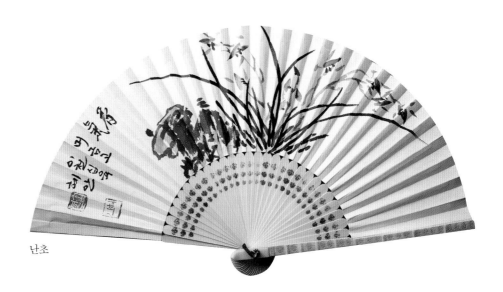

난초

수천 손 수 연 / 水天 孫水湍

- 대한민국 미술대전 서예부문 초대작가
- 전국휘호대회 초대작가 (국서련)
- 국제여성한문학회 이사
- 동방서법탐원회, 국서련, 미협 회원

서울시 종로구 삼봉로
대성스카이렉스오피스텔 102동 805호
010-8702-5377

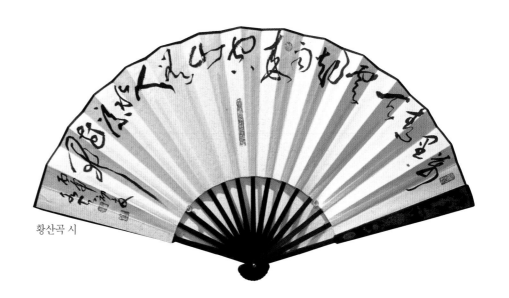

황산곡 시

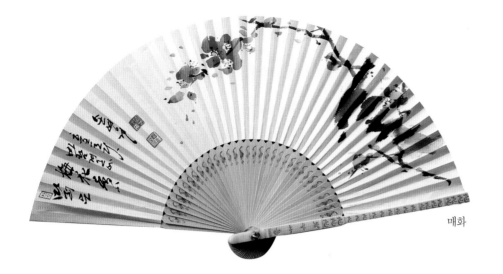

매화

일여 손 영 경

• 이천서예대전 초대작가

경기도 성남시 수정구 태평3동
4319-4 경원타운 4층 302호
010-8832-6209

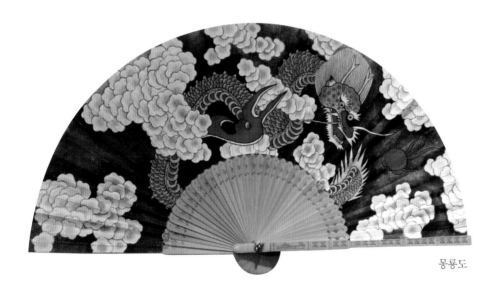

몽룡도

동심 송 미 경 / 東心 宋美璟

• 대한민국 전통미술대전 특선 2회
• 경향미술대전 특별상
• 경향미술협회전
• 대한민국 서예미술공모대전 최우수상
• 전통미술 신춘기획 초대전 3회
• 다수의 민화 회원전
• 전통민화 이야기전 (예술의전당)

서울시 서대문구 수색로 100 DMC
e편한세상 109동 1103호
010-2430-6576

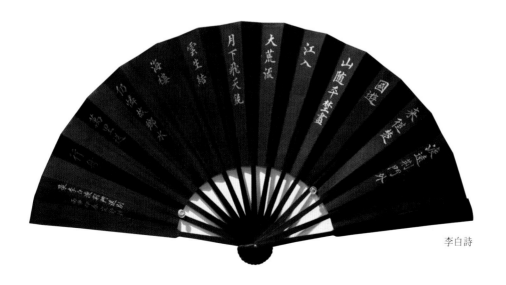

李白詩

납천 송 서 경 / 納川 宋舒耕

서울시 종로구 인사동길 5
파고다빌딩 403호

송 정 애 / 宋貞愛

• 유월의 옥빛전
• 전통민화 이야기전
• 현) 민화사랑방 회원

서울시 마포구 독막로42길
109동 1302호
010-2006-2570

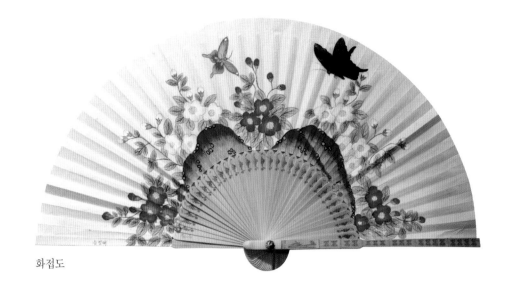

화접도

송 정 옥 / 宋柾沃

• 전통민화 이야기전
• 아트캐나다-대한민국 미술전
• 이스탄불 코리아 아트쇼
• 한류 미술의 물결전
• 전국민화공모전 입상
• 제15회 세계평화미술대전 입상

서울시 마포구 중동 397
월드컵참누리아파트 106동 202호
010-6636-9244

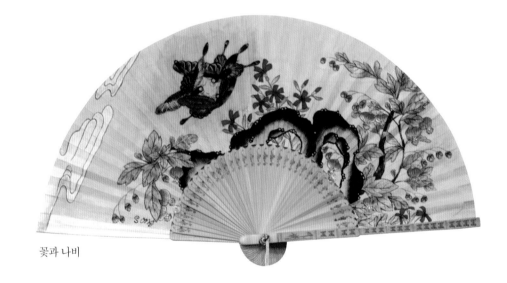

꽃과 나비

고송 신 무 선 / 皐松 申茂善

• 대구예술대학교 서예과 졸업
• 한국서예협회 회원
• 현) 부산동성초등학교 근무

부산시 부산진구 가야대로
507번가길 20-12
010-3591-9097 / 051-894-0131

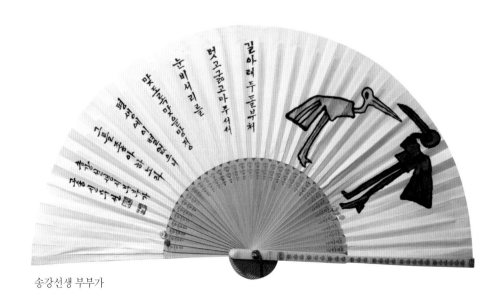

송강선생 부부가

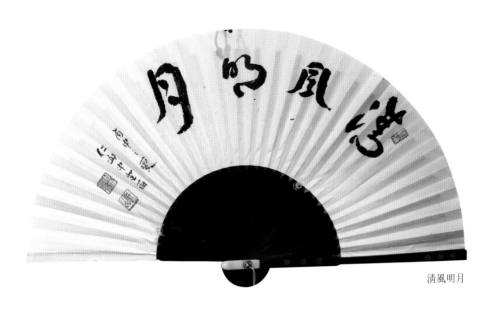

清風明月

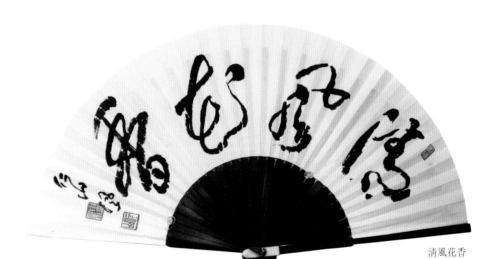

清風花香

인산 신 성 우 / 仁山 申聖雨

• 대한민국 서예문인화대전 초대작가
• 한국서예비림협회 초대작가
• 아시아 미술대전 서예출품
• 한중일 문화협력 서예출품
• 북경미술관 초대전 서예출품
• 한중우호미술전 서예출품
• 한국서예협회 회원전 서예 다수 출품

서울시 성북구 오패산로35길 5
010-4413-4776 / 02-980-4776

신 양 선

• 현 휘원회 회원
• 새늘미술초대전 입선
• 대한민국현대미술대전 특선
• 한일국제교류전 특선
• 대한민국강릉단오서화전

인천시 서구 심곡동 282 삼용타워 604호
010-2329-7318

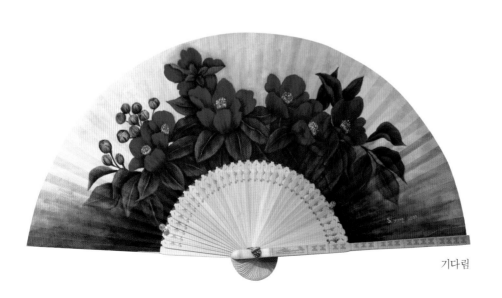

기다림

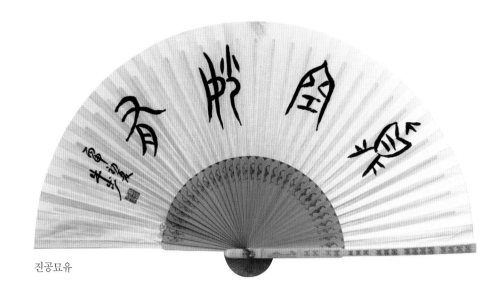

진공묘유

우보 신 승 호 / 牛步 辛丞昊

- 성균관대학교 유학대학원 서예전문과정 수학
- 석곡실, 여동인
- 개인전 4회(인사동 한국미술관 2008, 2010, 2012, 2015)
- 대한민국 서예문인화대전 초대작가, 대한민국명인미술대전 초대작가
- 서울특별시장상 수상
- 곽점초죽간 임서집, 서주금문 33편 임서집, 서주금문 18품 임서집 공동발간
- 초결가 임서와 해설집, 오체사자성어집 상.하권 발간

충북 제천시 덕산면 약초로1길 15
204호 백남빌라
010-8526-4477 / 043-651-5894

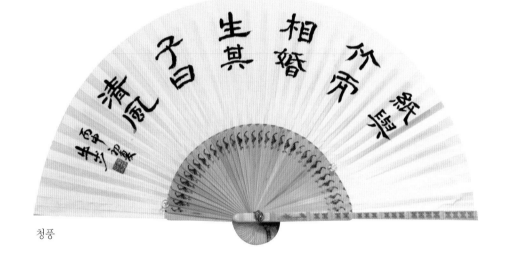

청풍

성천 신 을 선 / 星川 辛乙善

- 대한민국매죽헌(성삼문)서예대전 입선, 특선
- 부채예술대전 삼체상, 국민예술협회부채전 시원전 출품
- 전통신춘기획우수작가초대전
- 남북통일세계환경예술대전 환경부장관상
- 대한민국강릉단오서화대전 입선2회, 특선
- 제7회한양예술대전 특별상
- 열린서화대전 입선, 특선
- 대한민국선면전 초대작가
- 국제깃발전(스리랑카, 콜롬보) 초대작가

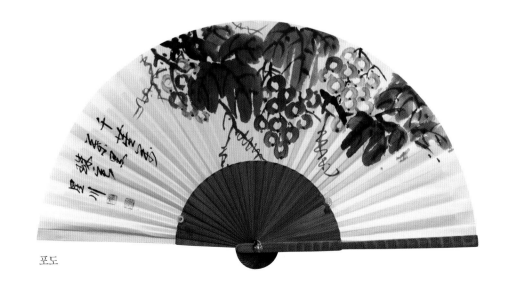

포도

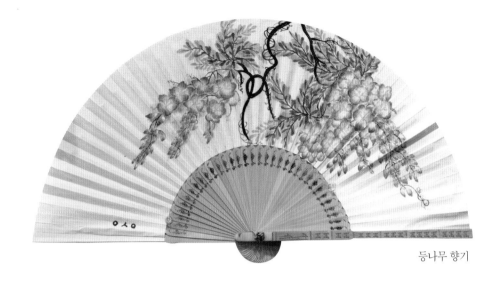

등나무 향기

안 선 영 / 安宣暎

• 전통민화 이야기전(예술의전당)
• 한국민화 200인전(인사아트프라자)
• 다수의 그룹전 및 응모전

서울시 종로구 평창동 345-123
010-3180-6005

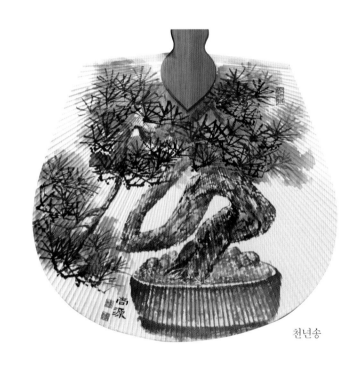

천년송

상원 안 순 보 / 尙源 安順寶

• 대한민국 님의침묵서예대전 대상 (대통령상
) • 대한민국 님의침묵서예대전 초대작가, 심
사위원 • 대한민국 서예문인화대전 초대작가,
심사위원 역임 • 월간서예문인화초대 상원 안
순보 개인전(예술의전당) • 서울미술대상전 문
인화부문(대상) 초대작가, 심사위원 • 상해국
제 현대미술전 특별상 수상 • 독일-한국 국제
현대미술전 특별상 수상 • 현) 삼육대학 사회
교육원 서예 · 문인화 지도교수

경기도 구리시 수택동437-38, 2층 상원힐링서예문인화
010-8239-7525

정곡 안 엽 / 靜谷 安 燁

• 한성대학교 예술대학원 회화과 졸업 •
개인전 6회, 단체 초대전 220여회 • 대한
민국서예대전 초대작가 • 대한민국문인화
대전 초대작가 • 부산미술대전 및 부산서예
대전 초대작가 • 한국미술협회(부산미술협회)
회원, 한국서예정예작가협회 회원, 한국문인화
연구회 회원 • 부경대학교 평생교육원 사군
자와 문인화 지도강사

부산시 부산진구 새싹로 49-4, 3층 예문화실
010-3875-6282 / 051-753-3015

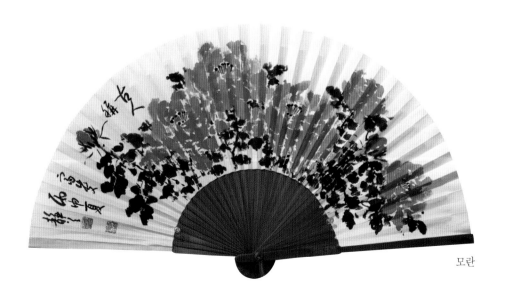

모란

안 영 옥 / 安永玉

- 대한민국 미술전 (Columbus Centre Joseph D. Carrier Art Gallery)
- 유월의 옥빛전
- 전통민화 이야기전(예술의전당)
- 마포 아트센터 회원
- 임태원 민화 사랑방 회원

서울시 마포구 마포대로 143, 1301호
010-2332-0554 / 02-306-0554

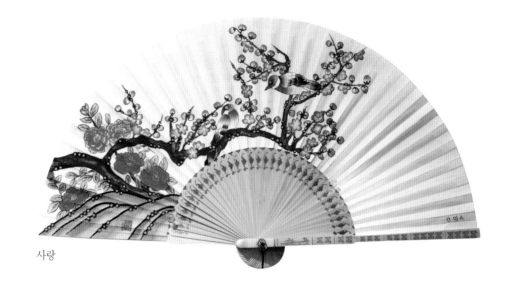

사랑

묵향연 안홍철 / 墨香緣 安弘哲

서울시 종로구 인사동길 5
파고다빌딩 403호

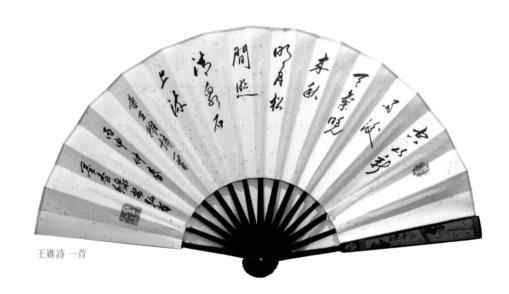

王維詩 一首

송 향 예 명 희

- 경기미술대전 입선
- 회룡미술대전 입선, 특선
- 남농미술대전 입선
- 신사임당. 이율곡서예대전 입선
- 열린서화대전 입선, 특선, 특별상
- 부채미술대전 출품
- 전통미술대전 입선, 특선

경기도 의정부시 천보로569번길 12
한양빌라 C동 109호
010-7238-1184

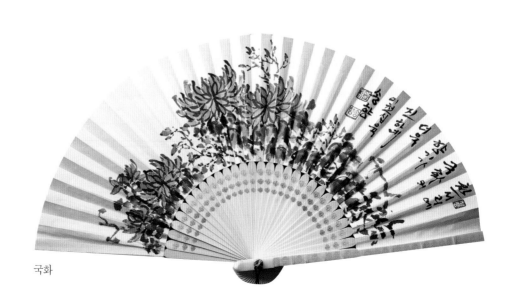

국화

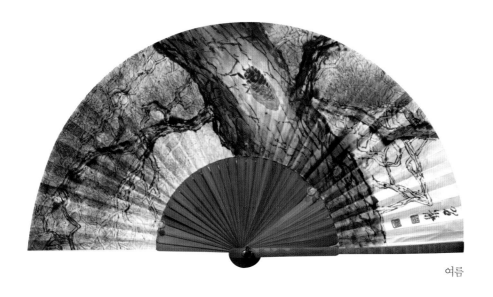

여름

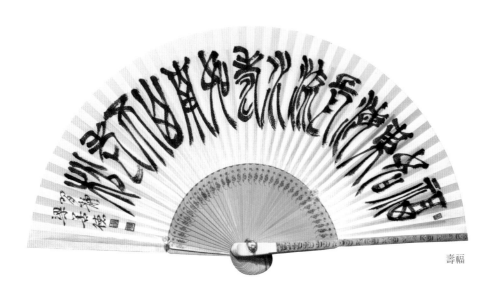

壽福

습정 양 선 덕 / 熠靜 梁善德

• 대한민국 서예대전 초대작가 및 심사 역임
• 한국현대미술대전 현대미술상 수상
• 문화예술인 대상 수상
• 경기도 서예대전 초대작가 및 운영위원
• 화성서예대전 초대작가 및 심사
• 수원시 서예대전 초대작가 및 초대작가상 수상

경기도 용인시 기흥구 사은로274-22
써니밸리아파트 111동 1503호
010-2326-5127 / 031-286-1343

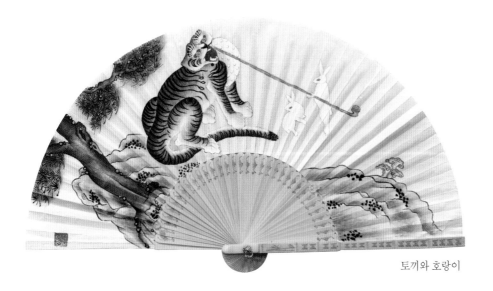

토끼와 호랑이

오 성 라 / 吳聖羅

• 한국 민화의 오늘전
• 코리아 아트쇼 (전통민화 이야기)
• 대한민국 명인미술대전 특선
• 뉴욕, 코리아 아트 페스티벌
• 김삿갓 문화제 전국민화공모전 특선
• 경향미술대전 입선
• 전통민화 회원전

경기도 용인시 수지구 신봉1로 214
507동 1604호
010-6209-2835 / 070-8625-7564

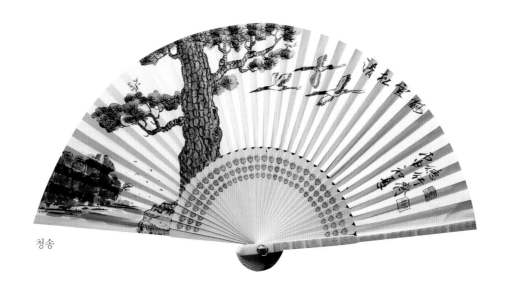

청송

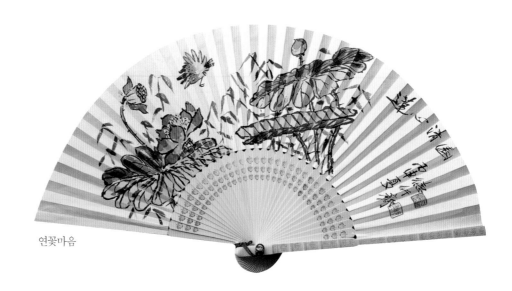

연꽃마음

소당 오 형 환 / 素堂 吳亨煥

• 이천서예대전 초대작가

경기도 수원시 영통구 하동 광교레이크파크
한양수자인아파트 2304동 101호
010-2962-5525

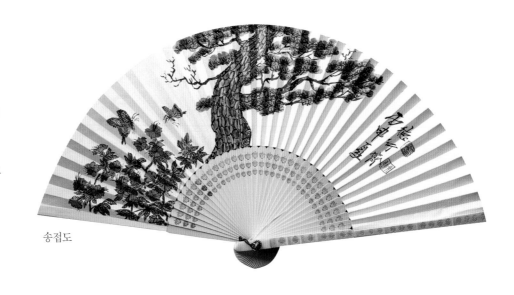

송접도

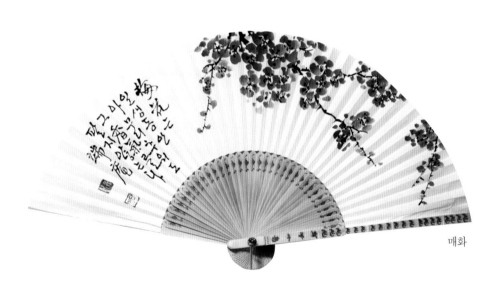

목단꽃

유 태 수

- 봄 그리고 사랑(갤러리 올)
- 연두빛 햇살 아래....(갤러리 올)
- 대한민국 여성미술대전 입선
- 정선아리랑서화대전 특선
- 회룡미술대전 입선
- 서해미술대전 입선

경기도 고양시 일산동구 탄중로 398
대우아파트 805동 902호

매화

단암 유 향 미

- (사)대한민국아카데미미술협회 초대작가
- (사)해동서예학회 초대작가

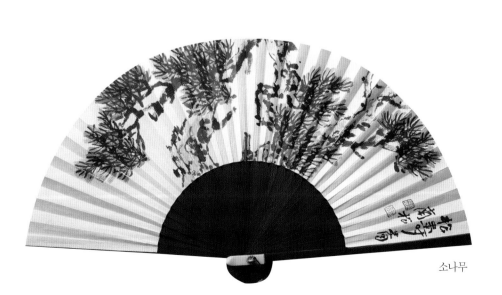

소나무

남송 윤 석 모 / 南松 尹錫模

- 경기미술대전 입선
- 남북통일 세계서예미술대전 초대작가
- 회룡미술대전 입선, 특선 다수(서예)
- 남농미술대전 입선
- 행주미술대전 입선
- 자암김구서예대전 입선
- 한반도미술대전 입선

경기도 의정부시 신곡2동
드림밸리아파트 112동 1004호
010-6256-2847 / 031-852-2834

유산 윤 성 기 / 維山 尹成基

- 대한민국 미술전람회 입선, 우수상
- 행주서예문인화대전 입선, 특선

서울시 중랑구 봉화산로 216
동성아파트 403-2001
010-3062-6543

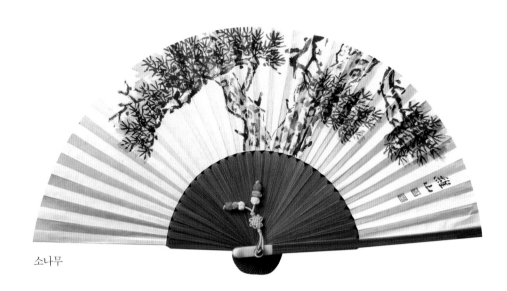

소나무

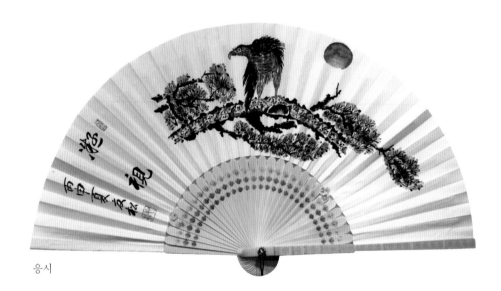

응시

우송 이 강 원 / 友松 李康元

- 대한민국 서예문인화대전 특선 다수
- (사)남북코리아 미술교류협의회 이사
- 대한민국 서예문인화대전 운영, 심사위
 원, 초대작가

서울시 중구 중림로 10, 104동 202호
010-4503-2308 / 070-8285-2523

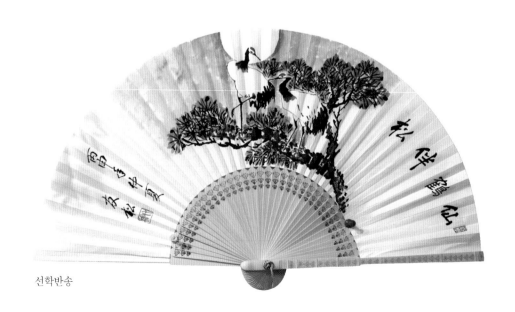

선학반송

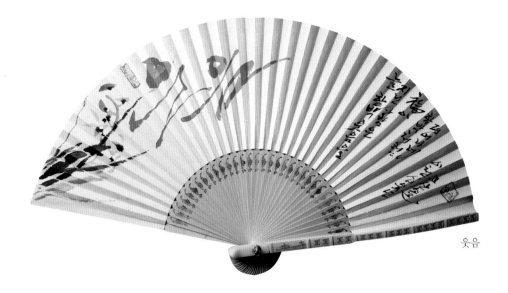

웃음

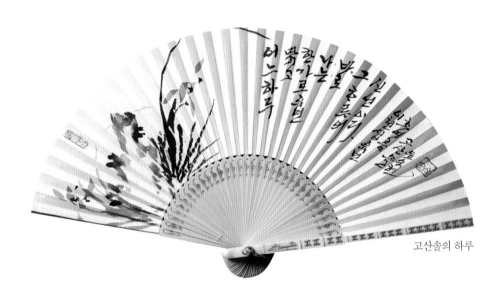

고산솔의 하루

고산솔 윤 숙 현 / 尹淑賢

• 세계서법문화예술대전 초대작가
• 해동서예문인화 초대작가
• 전라남도 미술대전 및 광주광역시 미술
 대전 서예 다수 입상
• 한국서예전람회 한글부문 다수 입상
• 한국서예신문대전 한글부문 회장상
• 일본 오사카갤러리 초청 부채전

강원도 홍천군 홍천읍 남산강변로1길 3
골든빌 303호
010-5075-5782 / 033-436-7150

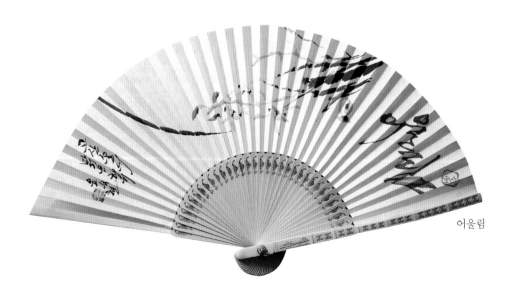

어울림

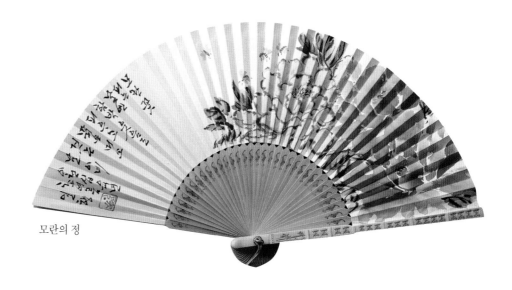

모란의 정

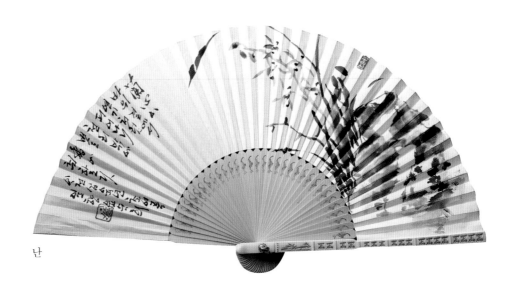

난

일향 윤 숙 희 / 尹淑姬

- 호남대 미술학과 졸업, 미협, 갈물회 회원
- 경기미술대전 초대작가
- 돋음 한일교류전
- 꿈과 희망전
- 서울미술대상전 초대작가
- 현대미술대전(모란) 초대작가

경기도 성남시 분당구 정자일로1
코오롱트리폴리스 B동 2110호
010-4551-1710 / 031-607-1712

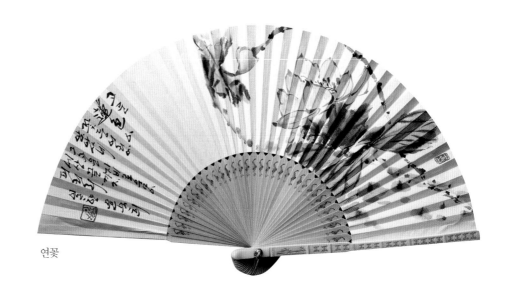

연꽃

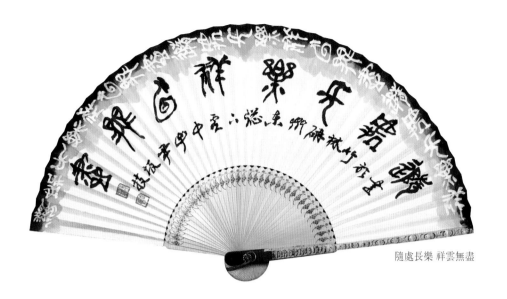

隨處長樂 祥雲無盡

허재 윤판기 / 虛齋 尹坂技

• 개인전 9회, 한국서가협회 상임이사 • 한국 현대서예문인화협회 부이사장 • 사림필우회, 한국서가협회 경상남도지회 자문위원 • 한글서예의 오늘과 내일전 초대 • 대한민국 공무원미술대전 초대작가, 심사위원 • 물결체, 동심체, 한웅체, 낙동강체 등 폰트개발 명인 • 국립창원대학교 평생교육원 서예 강의

경남 창원시 성산구 창이대로 737
114동 1902호(동성아파트)
010-5614-9599 / 055-264-2330

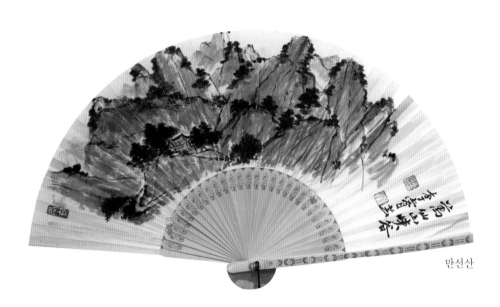

만선산

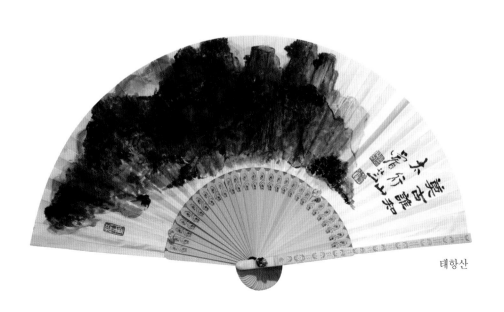

태항산

예운 이기숙 / 睿芸 李璣淑

• 대한민국 미술대전 서예부문 초대작가, 심사 • 캘리포니아 주립대학 서법교육 국제회의 논문발표 • UN군 한국참전기념탑 준공기념 서화전 • 한국전력공사 발전소 준공기념 표석 외 석문, 비문 • 북경올림픽 아트페스티벌(중국문련, 문화체육관광부) • 국제서법예술연합전 12회 • 묵향회 초대작가회 회장 역임

서울시 송파구 송파대로 567
잠실동아파트 507동 107호
010-3736-5977 / 02-422-6637

이 계 욱 / 李啓郁

• 봄 그리고 사랑(갤러리 올)
• 낭중지추전(한국미술관)
• 서해미술대전 입선
• 정선아리랑 서화대전 특선, 입선
• 국토해양환경미술대전 입선
• 연두빛 햇살 아래(갤러리 올)
• 봄, 수다전(갤러리 올)
• 현) 서묵회 회원

경기도 고양시 일산동구 탄중로 403
1203동 202호
010-5509-7905

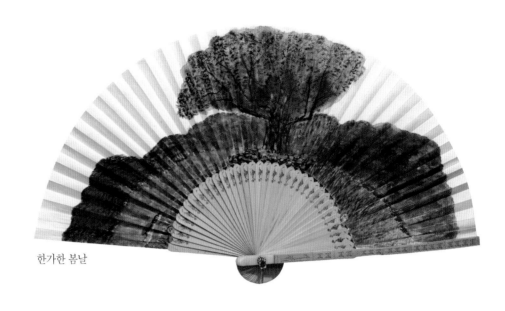

한가한 봄날

단오 이 기 종 / 旦晤 李紀鍾

• 대한민국 서예문인화대전 초대작가
• 한국비림협회 초대작가(고문)
• 한국문인협회 회원
• 한국 수필가연대 부회장
• 한국시인연대 회원
• 저서:붓끝에 샘솟는 추억, 묵향이 짙은
 붓꽃, 차향의 속삭임

서울시 성동구 상원길 63,
102동 1001호(쌍용아파트)
010-4188-2302 / 02-468-1531

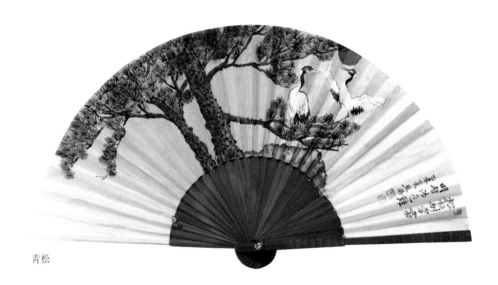

靑松

이 명 옥 / 李明玉

• 전통민화 이야기전(예술의전당)
• 전통민화 200인전 전시(인사아트프라자)
• 민화인축제 500인전 전시(한국미술관)
• 세계 평화미술대전, 현대미술대전, 국제 창
 작미술 초대전 특별상
• 국제아트페어 및 국내외 회원전 다수 참여
• (사)한국미술협회, (사)한국민화협회 회원

서울시 양천구 신정3동
대우미래사랑아파트 1106호

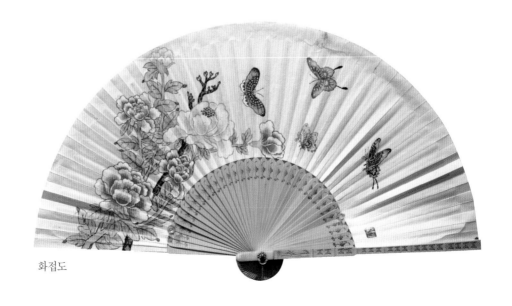

화접도

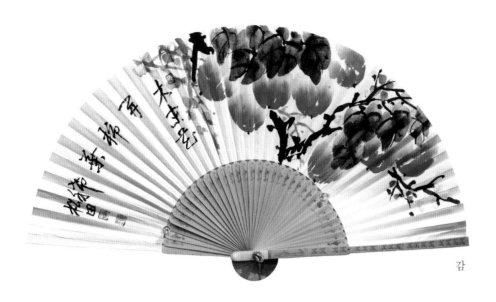

감

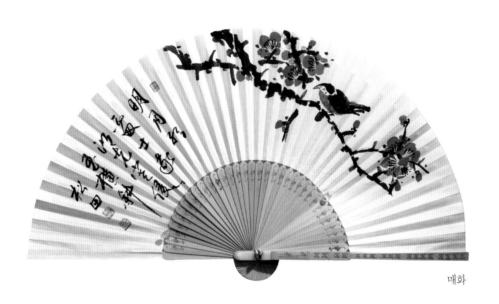

매화

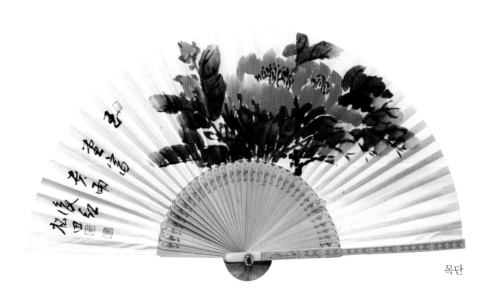

목단

송전 이 동 하 / 松田 李東河

• 동헌 이양형, 설매 이정자 선생 사사 •
대한민국강릉단오서화대전 추천작가(입선
5회, 특선 4회, 장려상 1회) • 대한민국부
채예술대전 삼체상, 오체상 • 대한민국그랑
프리미술대전 우수상(한국미협이사장상) •
대한민국통일문화제 대상(통일부장관상)
수상 • 개인전(갤러리라메르, 한얼문예박물
관) • 국제깃발전(스리랑카 탐블라) 초대작
가 • 우수작가신춘기획초대전 초대작가 •
우원건설소장

부산시 수영구 광일로63 광원A 104동 203호
010-3864-2543

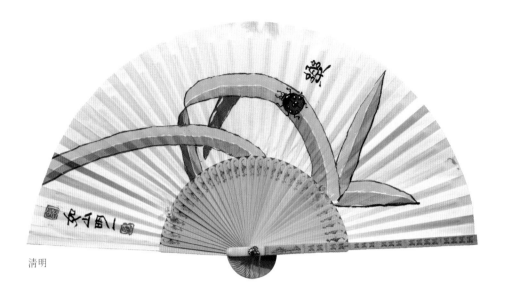

清明

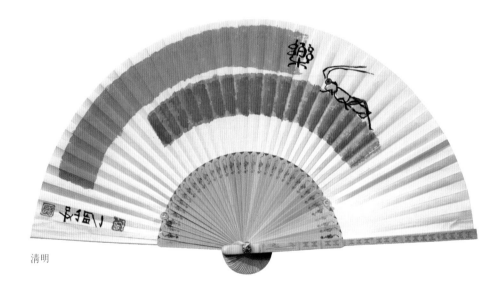

清明

여산 이 명 일 / 如山 李明一

- 낭중지추전 출품
- 현대미술 작은 그림축전
- 봄 그리고 사랑전
- 제11회 대한민국 강릉단오서화대전 입상
- 남북통일환경대전 입선

인천시 서구 당하동 현대5차
힐스테이트 503동 402호
010-5277-8294

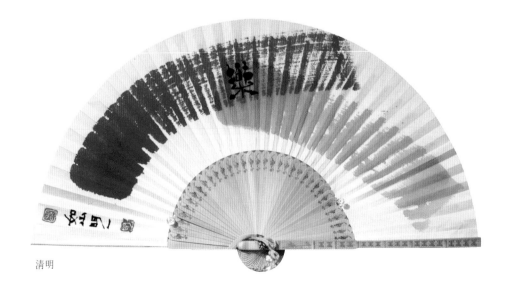

清明

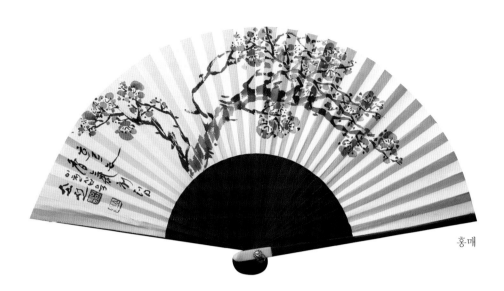

홍매

소선 이 복 희

- 대한민국미술대전 입선, 특선
- 경기미술대전 초대작가
- 회룡미술대전 초대작가
- 열린서화대전 초대작가
- 행주미술대전 초대작가
- 한국미술협회 회원

경기도 의정부시 신곡동 드림밸리
109-1203
010-5265-2488

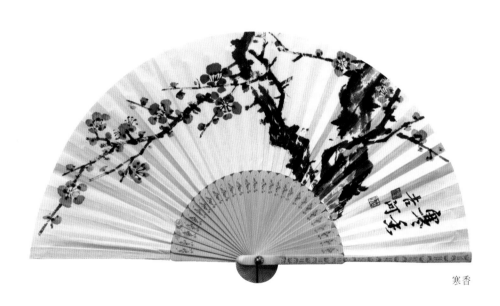

寒香

길하 이 상 태 / 吉河 李相台

- 대한민국 미술대전 입선 2회
- 대한민국 서예문인화대전 초대작가
- 인천광역시 미술대전 초대작가
- (사)국가보훈문화예술협회 추천작가
- 대한민국 제물포서예문인화대전 초대작가
- 경기미술문인화대전 특선 4회

인천시 남동구 석정로 515
제일코아빌딩 502호
010-4735-1470

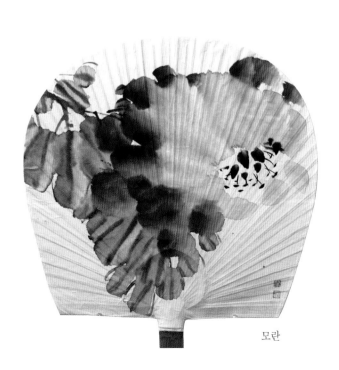

모란

운정 이 순 남 / 云井 李順南

- 대한민국 서예대전 초대작가 및 심사위원 역임
- 대구광역시 서예대전 초대작가 및 심사위원
- 대구광역시 서예대전 운영위원, 이사 역임
- 한국각자협회 자문위원
- 정수대전 운영위원
- 개인전

대구시 수성구 수성로57길 8
뉴골든맨션 503호
010-2510-3943 / 053-423-3943

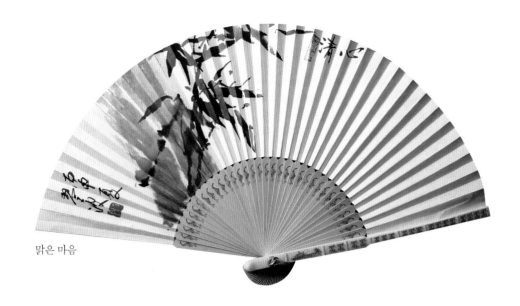

맑은 마음

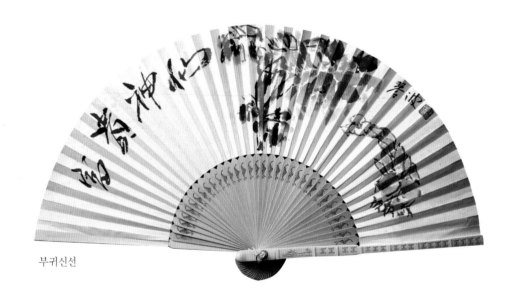

부귀신선

금파 이 순 아 / 琴波 李順娥

- 대한민국 열린서화대전 삼체상
- 오사카갤러리 초대작가전

서울시 성북구 장월로1길 28
동아에코빌아파트 202동 1706호
010-5220-8531 / 02-943-8531

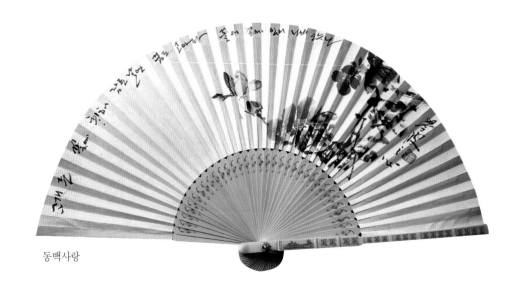

동백사랑

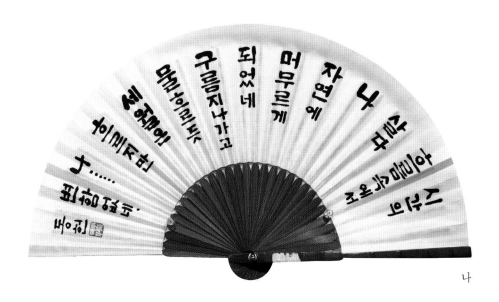

나

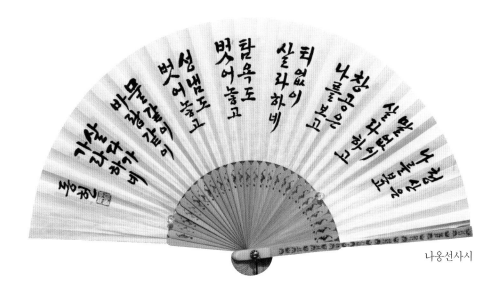

나옹선사시

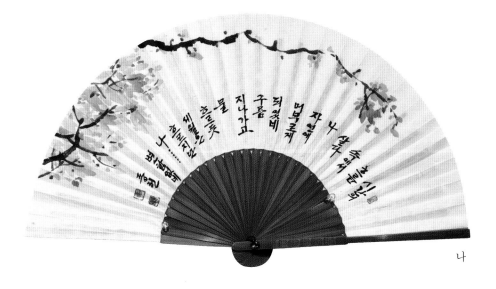

나

동헌 이 양 형 / 東軒 李良炯

• 한얼문예박물관 관장 • 서울정도600년 자랑스러운 서울시민상 수상(남산타임캡슐 수장) • 국내외 미술단체 및 기관단체 대통령.국무총리.문화체육관광부장관 외 425회 수상 • 심사위원장:(사)대한민국미술대전한국화(비구상), (사)대한민국문인화휘호대회, (사)대한민국미술전람회, 대한민국강릉단오서화대전 • 운영위원장:국제미술협회(한,중,일,북)교류전, 대한민국강릉단오서화대전, 대한민국명인미술대전, 대한민국미술전람회 • (사)한국미술협회:문인화분과위원, 자문위원, 특별분과위원회위원장(및) 이사 • (사)한국박물관.미술관협회 이사, (사)한국사립박물관협회 이사 • 횡성 한얼문예박물관, 원주 동헌설매미술관, 동해 예술인창작스튜디오, 한국예술인복지재단예술인등록, 강원전문예술단체지정(제2013-27호)등록

강원도 횡성군 우천면 경강로 2885-2
010-5255-7200

연우 이 승 연 / 煙雨 李昇姃

- 제31회 한국미술제 동상
- 제4회 한국전통민화협회 공모전 특선
- 제14회 동아예술대전 동상
- 2016. 대한민국 국제기로미술대전 금상
- 제8회 한국민화협회 전국공모전 특선
- 제3회 대한민국명인미술대전 입선
- 제14회 대한민국서예문인화대전 입선 등 다수

대구시 달서구 조암로 59 조암중학교
010-3520-5343 / 053-234-9411

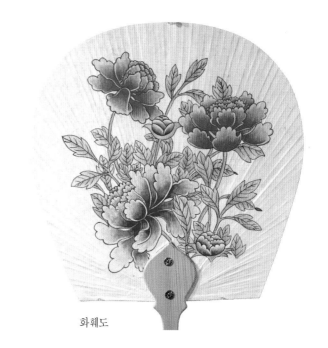

화훼도

송원 이 영 세

- 경기미술대전 입선
- 회룡미술대전 초대작가
- 남농미술대전 입선
- 행주미술대전 입선
- 한반도 미술대전 입선
- 작은그림전 출품
- 부채미술대전 출품

경기도 의정부시 신부동 상록아파트
104동 205호
010-6370-2003

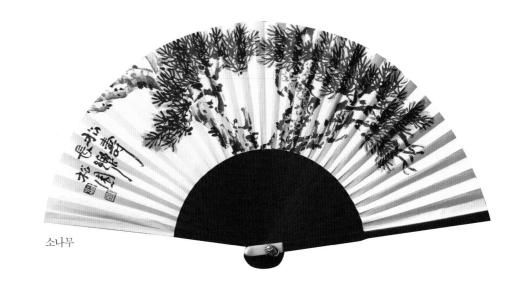

소나무

나향 이 영 숙

- 대한민국 서예문인화대전 초대작가
- 목우미술대전 초대작가, 심사
- 광주시 미술대전 초대작가, 심사
- 전남미술대전 초대작가, 심사
- 광주대학교 평교원 강사 역임
- 광주학생문화회관 강사 역임

광주시 북구 매곡동 아남아파트
101동 1206호
010-8606-8080 / 062-573-2971

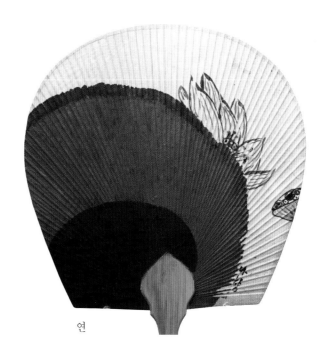

연

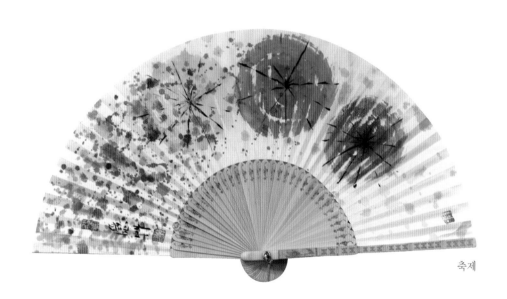

꽃소식

이 영 순

- 봄 그리고 사랑전(갤러리 올)
- 유월의 옥빛전 부채전(갤러리 올)
- 정선아리랑서화대전 특선
- 한국의 부채전(일본 오사카갤러리)
- 현) 서묵회, 서천향 회원

경기도 고양시 덕양구 행신동 736-1
010-5284-3188

축제

이 영 애

- 봄 그리고 사랑전(갤러리 올)
- 유월의 옥빛전 부채전(갤러리 올)
- 정선아리랑서화대전 특선
- 한국의 부채전(일본 오사카갤러리)
- 현) 서묵회, 서천향 회원

경기도 고양시 덕양구 행신동 736-1
010-9922-3188

연화도

이 재 자 / 李在子

- 아트뉴웨이브 전통민화 이야기전(예술의
전당) • 한국 현대 회화제 부스전(예술의전
당) • 코리아 아트 페스티벌 전통민화 이야
기 • 아트뉴욕코리아 아트 페스티벌 • 동방
대학원 대학교, 민화 전문인 과정 수료 • 대
한민국 강릉단오 서화대전 특선, 입선 • 제
12회 김삿갓 문화제 전국 미술공모전 입선

경기도 고양시 덕양구 화정동 별빛마을
건영아파트 1013동 901호
010-5483-1901

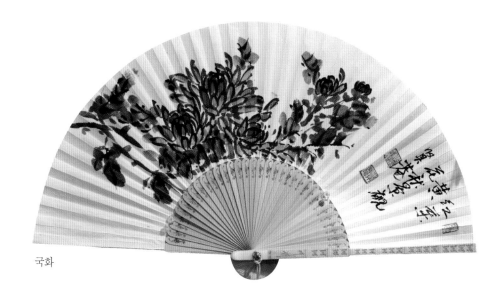

국화

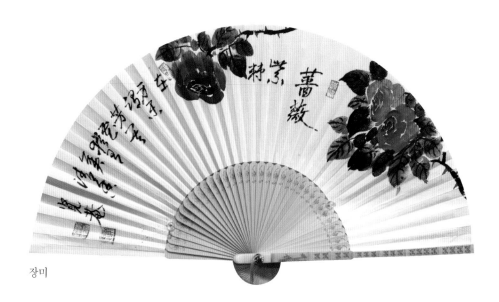

장미

현암 이 용 만 / 賢菴 李容萬

• 한국사진작가협회 생태분과 운영위원 •
한국사진방송 보도국기자 • 대한민국 남북
통일 세계예술협회 초대작가 • 사단법인
국민예술협회 초대작가 • 한일50주년 도쿄
화랑 초대전 • 제7회 남북통일기원 한양예
술대전 한양예술상 수상 • 제13회 대한민
국 공예, 예술 대전 통일부장관상 수상

경기도 남양주시 퇴계원면 퇴계원리 178
엘리시아A 103동 905호
031-577-5546 / 010-3164-0190

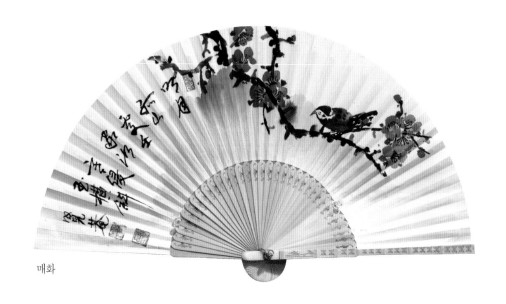

매화

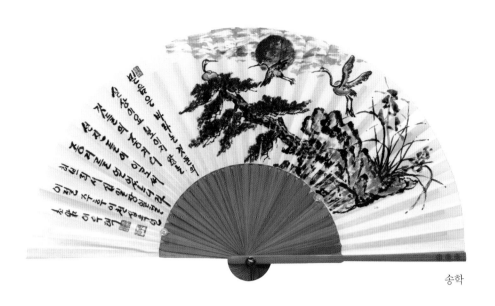

송학

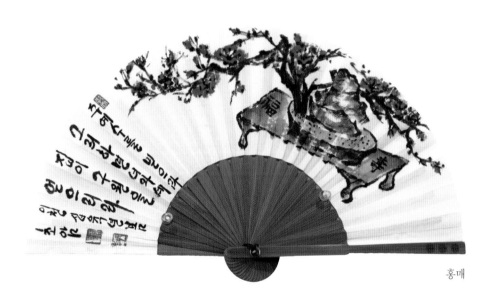

홍매

초암 이 우 택 / 草岩 李愚澤

• 추사서예대상 • 전국 서예백일장 한문 추사체 부문 장려, 입선 • 한겨레 예술협회 • 광개토태왕 서예대전 한문, 한글 부문 입선 다수 • 대한민국 서예문인화대전 입선, 특선, 삼체상, 오체상

서울시 중랑구 공릉로16길 48-13, 1층
010-7633-9095 / 02-911-9095

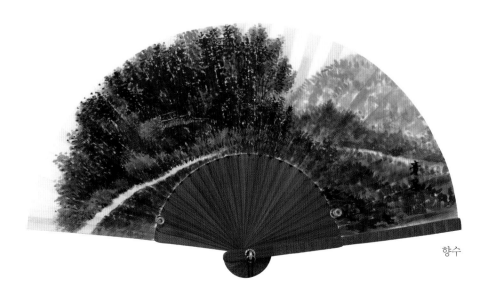

향수

청월 이 정 문 / 靑月 李正文

• 대한민국 회화대전 입선
• 정선아리랑 서화대전 특선
• 회룡 서화대전 특선
• 봄.수다전(갤러리 올)
• 오늘의 작가 정신전(인사아트프라자)
• 현) 서묵회 회원

경기도 고양시 일산동구 위시티4로 79
010-3793-9215

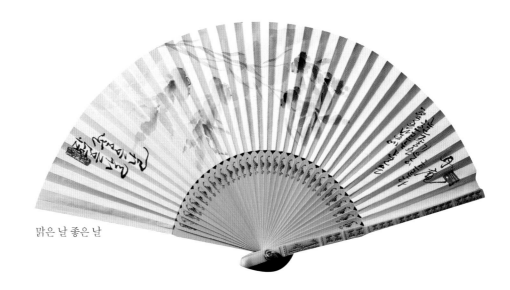

맑은 날 좋은 날

단암 이 재 희 / 丹庵 李在姬

- 대한민국미술대전 수상작가 2016
- 일본 도쿄전시 초대전
- 한양예술대전 입상
- 정선 아리랑 서화대전 입상
- 스리랑카 깃발 초대전
- 중국 연변 전시 초대전

서울시 노원구 공릉2동 비선아파트
503동 402호
010-9027-9059

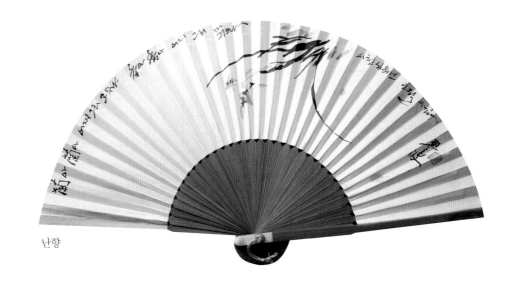

난향

이 종 희 / 李鍾姬

- 제21회 한국민화협회 회원전
- 한국민화 200인전, 민화인 축제 500인전
- 개인전 3회
- 다수의 국내외 초대전 및 단체전
- 다수의 민화 공모전 수상
- 동방대학원 민화전문인과정 수료
- 현) 한국미술협회 회원, 한국민화협회 회원

서울시 양천구 목동동로 189, A동 1802호
010-8755-2666

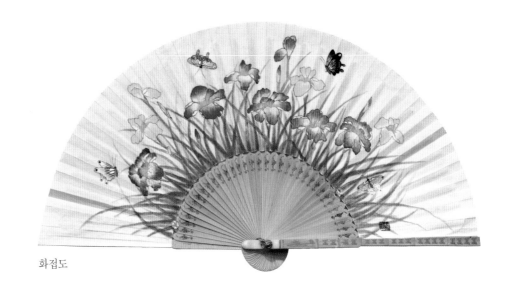

화접도

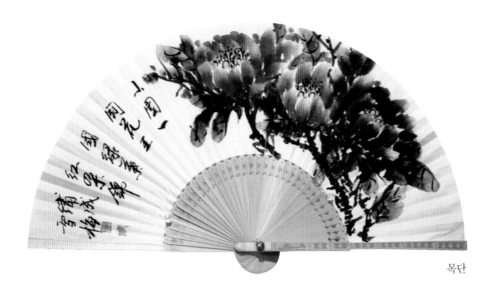

목단

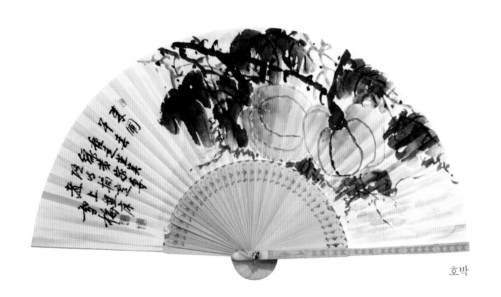

호박

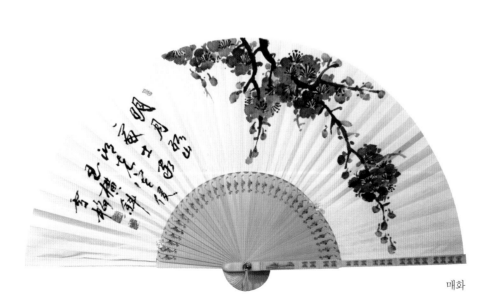

매화

설매 이 정 자 / 雪梅 李貞子

• 故 南農 許楗 선생 사사 • 문화체육관광
부위촉문화예술명예교사. 강원문화재단재
능기부자등록 • 세종대평생교육공연아카데
미전통예술강사 • 미술단체 및 사회단체.
문화예술대상 8회수상 • 국내외미술단체
공모전 60회. 회원초대전192회. 자선전
236회. 개인전30회. 방문국제교류전48회
• 한국석봉미술대전 운영위원장, 대한민국
매죽헌(성삼문)서화대전 심사위원장, 대한
민국강릉단오서화대전 운영위원, 심사위원
및 문인화분과심사위원장, 대한민국남북통
일예술대전 운영위원 및 심사위원장 • (사)
한국미술협회 한국화분과위원, 특별분과위
원회부위원장(및)이사 • 횡성 한얼문예박물
관, 원주 동헌설매미술관, 동해 예술인창작
스튜디오, 한국예술인복지재단예술인등록.
강원전문예술단체지정(제2013-27호)등록

강원도 횡성군 우천면 경강로 2885-2
010-4500-0448

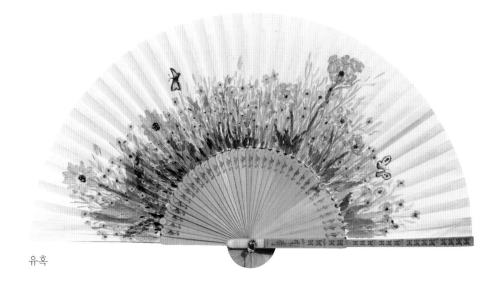

유혹

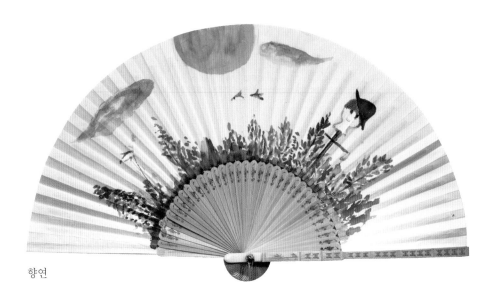

향연

이 지 원

• 대한민국 남북평화 통일미술대전 은상

경기도 고양시 덕양구 화신로 311
904동 703호
010-3482-5226

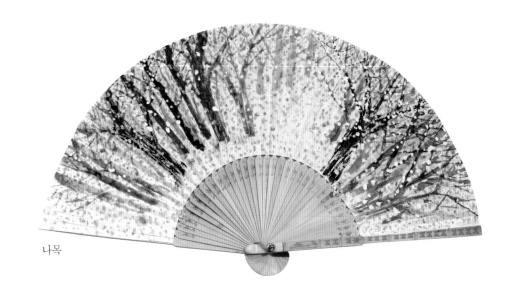

나목

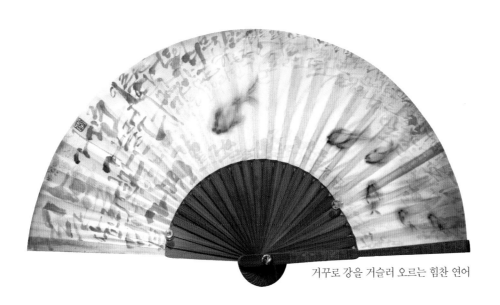

거꾸로 강을 거슬러 오르는 힘찬 연어

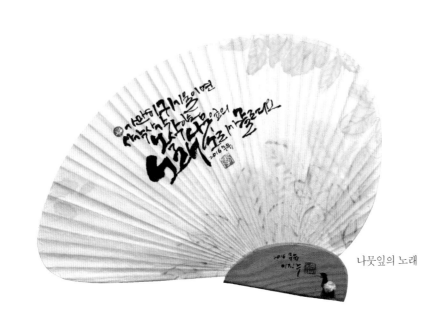

나뭇잎의 노래

무 유 이 진 주 / 李珍周

• 제23회 대한민국서예전람회 서각부문
입선 • 제31회 대한민국전통미술대전 서각
부문 오체상 • 제31회 대한민국전통미술대
전 캘리그라피부문 삼체상 • 제13회 대한
민국열린서화대전 서각부문 우수상 • 제14
회 대한민국서예문인화대전 서각부문 삼
체상 • 2015 한국서가협회 회원전 • 2016
인사동 갤러리명작 우수작가전

충북 청주시 흥덕구 청향로27번길 18
010-9109-5985

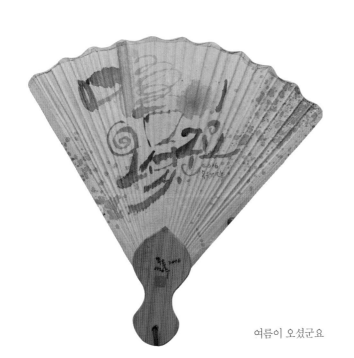

여름이 오셨군요

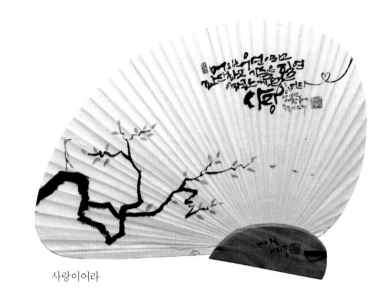

사랑이어라

무유 이 진 주 / 李珍周

• 제23회 대한민국서예전람회 서각부문
입선 • 제31회 대한민국전통미술대전 서각
부문 오체상 • 제31회 대한민국전통미술대
전 캘리그라피부문 삼체상 • 제13회 대한
민국열린서화대전 서각부문 우수상 • 제14
회 대한민국서예문인화대전 서각부문 삼
체상 • 2015 한국서가협회 회원전 • 2016
인사동 갤러리명작 우수작가전

충북 청주시 흥덕구 청향로27번길 18
010-9109-5985

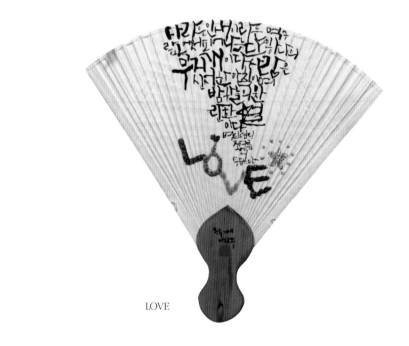

LOVE

연담 임 인 숙 / 諛談 林仁淑

• 정선아리랑서화대전 입선, 특선
• 행주미술대전 입선, 특선
• 세계평화미술대전 입선 등 다수
• 한국현대미술동행전(한국미술관)
• 팜므, 옴므파탈전(경향갤러리)
• 한국미술의 새아침전(공평아트센터)
• 서묵회 회원전 다수

경기도 고양시 일산동구 중산동
산들마을 206동 1204호
010-2398-5897 / 031-398-5897

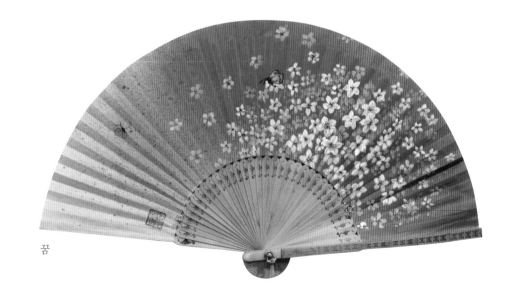

꿈

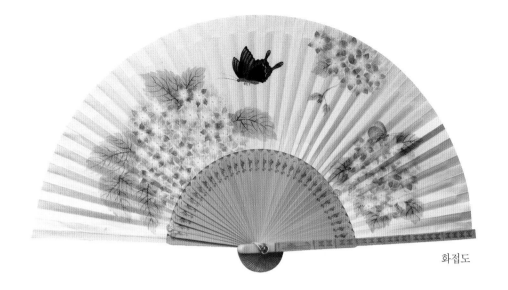

화접도

이 주 은

- 전통민화 이야기전(예술의전당)
- 임태원 민화 사랑방 회원

서울시 마포구 삼개로 33 우성아파트
9동 903호
010-6411-3771

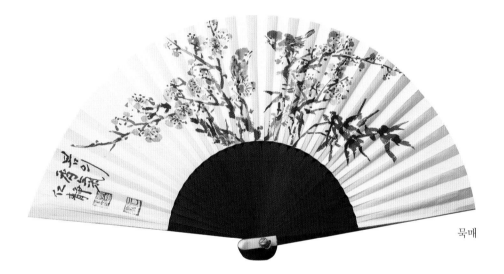

묵매

인정 이 학 영

- 회룡미술대전 입선, 특선
- 열린서화대전 입선, 특선, 삼체상
- 신사임당 서예문인화대전 입선
- 부채미술대전 출품
- 작은그림전 출품

경기도 의정부시 조원동 현대아이파크2차
208-1403
010-7225-3695

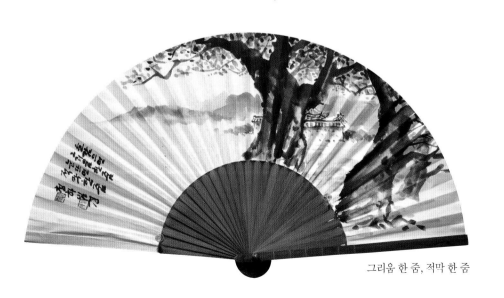

그리움 한 줌, 적막 한 줌

청하 임 경 / 靑何 林 絅

- 계명대학교예술대학원 미술학과 졸업
- 대한민국미술대전 문인화부문 초대작가
- 제3회 통일서예대전 대상, 국무총리상 수상
- 개인전 3회
- 한국미술협회 회원, 죽농서단 부이사장

경북 경주시 금성로 385번길 19
010-8749-5549 / 054-749-5549

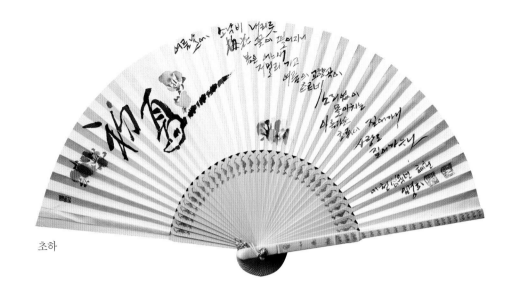

초하

혜천 임 경 희 / 蕙泉 林敬姬

• 34회 대한민국 미술대전 구상부문 한국
화 입선 • 대한민국 서예문인화대전 우수상,
금상, 동상, 초대작가 • 대한민국 명인미술
대전 대회장상, 명인상, 초대작가 • 대한민
국 아카데미 미술협회 우수상, 삼체상 초대
작가 • 대한민국 열린서화대전 대회장상, 오
체상, 삼체상 • 묵향회전 다수, 한국의 부채
전 1~3회 • 현) 묵향회원, 삼화서례회원

서울시 용산구 이촌로 201
203동 103호 (한가람아파트)
010-3015-2114

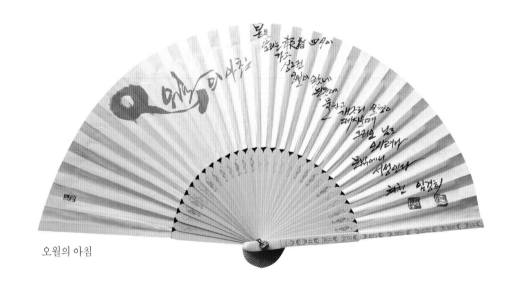

오월의 아침

임 태 원 / 林泰源

• 개인전 및 그룹전 다수
• 아트페어
• 대한민국미술대전 초대작가
• 한국미술협회 이사
• 한국민화협회 이사
• 임태원 민화 사랑방 운영

서울시 마포구 신수로 33-1
010-8704-5185

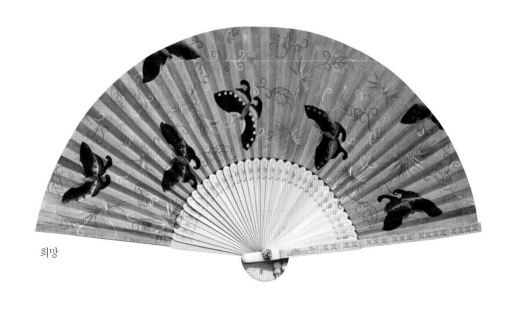

희망

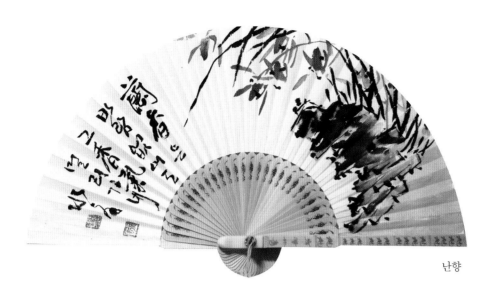

난향

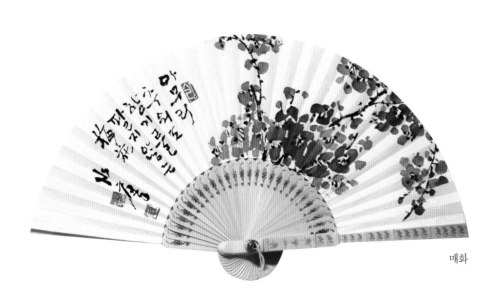

매화

수 암 장 순 월

- (사)대한민국아카데미미술협회 부이사장
- 대한민국아카데미미술대전 심사위원장 역임
- 저서 『먹을 갈며』
- 국무총리상 · 서울시장상

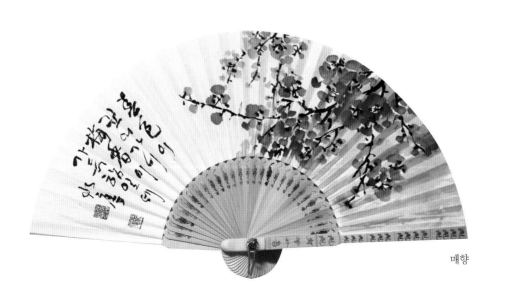

매향

수암 장 순 월

- (사)대한민국아카데미미술협회 부이사장
- 대한민국아카데미미술대전 심사위원장 역임
- 저서 『먹을 갈며』
- 국무총리상 · 서울시장상

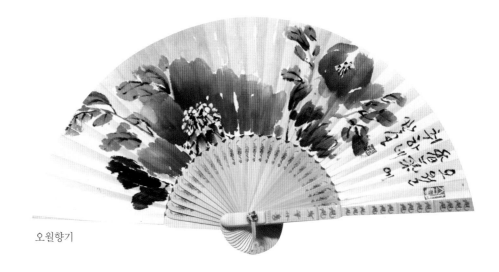

오월향기

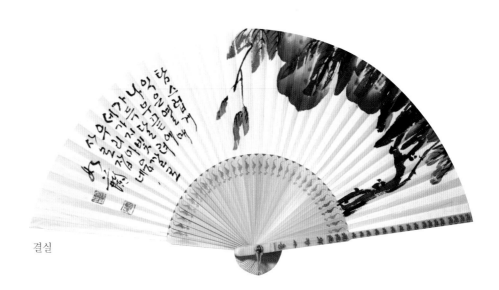

결실

여란 전 유 옥

- (사)대한민국아카데미미술협회 초대작가
- 대한민국광개토대왕 문인화대전 초대작가

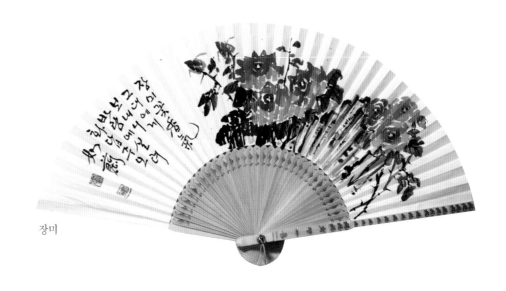

장미

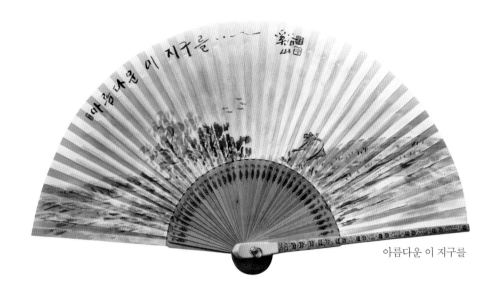

아름다운 이 지구를

계산 장 찬 홍 / 谿山 張贊洪

• 2014 남도묵향의 전통과 정신전 • 2013 한류미술의 물결전 • 2013 3人의 사색의 흔적전 • 2013 무등산 국립공원 승격기념 무등산전 • 2012 한중 수묵예술 교류전 • 2012 화업 50년기념 롯데 갤러리 초대전 • 1999~2004 광주,전남 문인화협회 이사장 역임

광주시 동구 의재로 149-7
라인아파트 203동 501호
010-3386-0362 / 062-222-0362

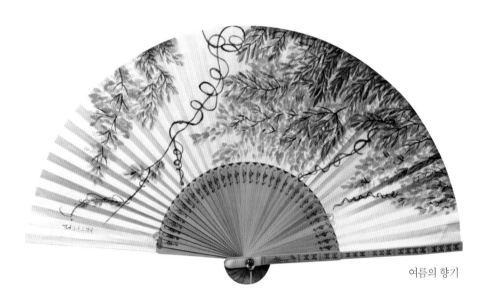

여름의 향기

정 소 저 / 鄭小姐

• 한국서화협회 우수작가상
• 브라질미술가협회 훈장 수훈
• 아트 이탈리아-코리아 아트페스티벌 출품
• 코리아-터키 아트쇼, 서울시립 미술관
• 드림갤러리 개관기념 자선전시회
• 예술의전당 전통민화 이야기전

서울시 은평구 불광동 171-59
서강아파트 402호

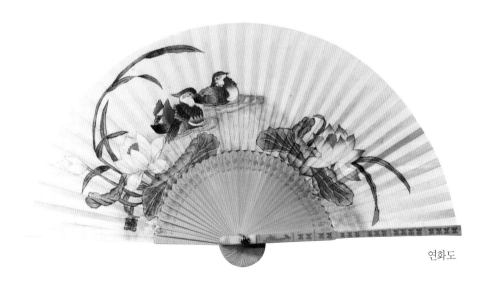

연화도

정 영 란 / 丁英蘭

• The Wave of Korean Art in Greece Istanbul
• Korea Art Show
• 전통민화 이야기전(예술의전당)
• 현) 마포아트센터 민화회원
• 임태원 민화사랑방 회원
• 색채심리지도사, 미술심리치료지도사 수료

서울시 중구 다산로 32, 남산타운아파트
7동 1504호
010-5079-9257 / 02-6272-4864

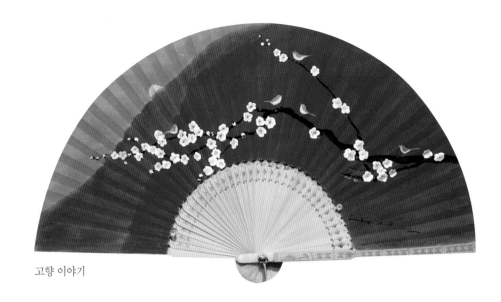

고향 이야기

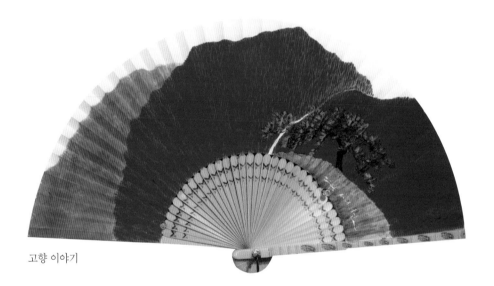

고향 이야기

서 천 정 영 모 / 西泉 鄭英謨

• 중앙대학교 예술대학 졸업
• 개인전 40회
• 대한민국 미술대전 분과심사위원장 역임
• 경기도, 경상북도 미술대전 심사위원 역임
• LA Art Fair (Convention Center)
• 현)한국미술협회, 국제 IAPMA 한국기독
 교미술인협회, 국가보훈문화예술협회 부
 회장, 고양미술협회 이사

경기도 고양시 일산동구 호수로 336
브라운스톤 102동 802호
010-3035-4020 / 031-902-8557

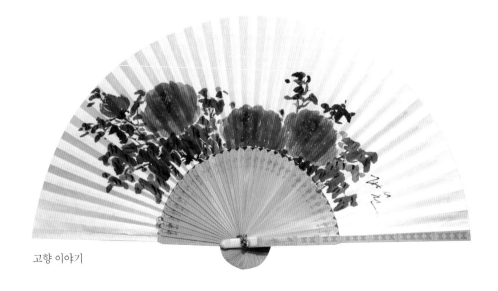

고향 이야기

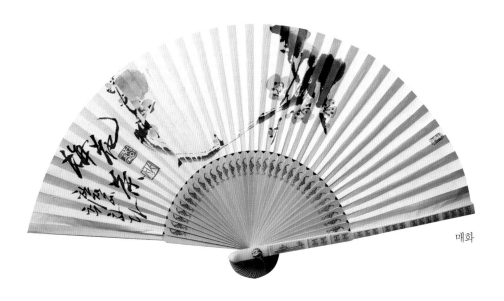

매화

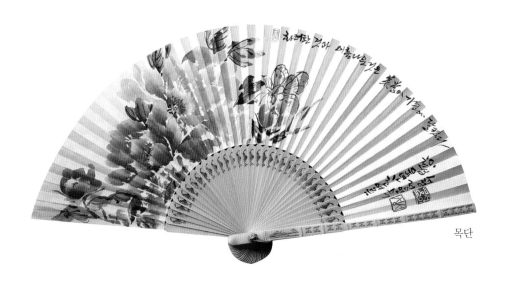

목단

서 정 정 영 숙

- 고려대학교 교육대학원 서예전공
- 동양서예협회 초대작가
- 소요산 서예대전 초대작가
- 담묵회 회원
- 오사카 초대전 (오사카미술관초청) 2016

경기도 동두천시 평화로 2910번길 29
010-4109-6991

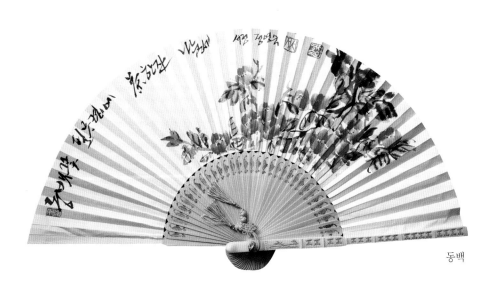

동백

상문 정 은 숙 / 尙文 鄭銀淑

- 원광대 대학원 서예과 박사과정 수료
- 대한민국 미술대전 문인화부문 초대작가
- 대한민국 서도대전 초대작가 및 심사 역임
- 전라북도 미술대전 초대작가, 심사, 운영위
 원 역임
- 전국 온고을 대전 초대작가, 심사 역임
- 개인전 1회, 개인 부스전 2회, 단체전 다수

전북 전주시 완산구 서신동
동아1차아파트 108동 1001호
010-2877-7032 / 063-273-5850

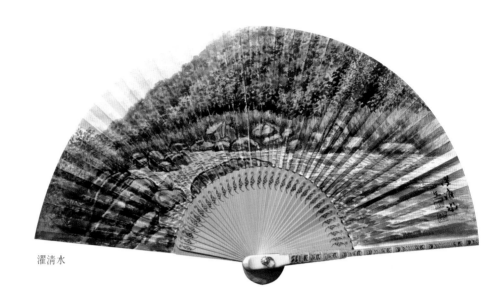

濯淸水

향 천 조 미 경

- (사)대한민국아카데미미술협회 초대작가

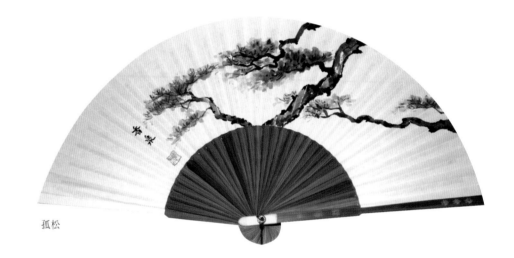

孤松

남현 조 미 자 / 南玄 趙美子

- 한양대학교 대학원 석사 졸업
- 한국미술협회 초대작가 및 심사 역임
- 서.화 개인전(2015, 백악미술관)
- 문인화 정신전
- 한국 문인화 오늘전
- 부채 아트페어

서울시 영등포구 영등포로63로 45
시범아파트 4-25
010-2733-6656 / 02-785-6656

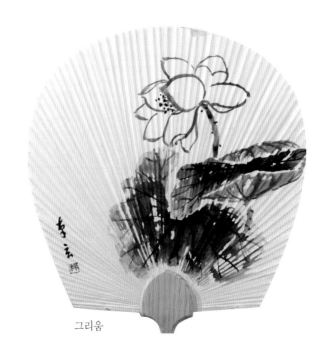

그리움

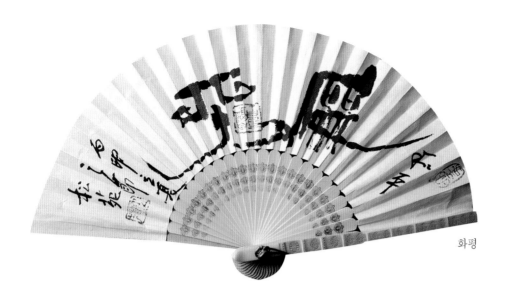

화평

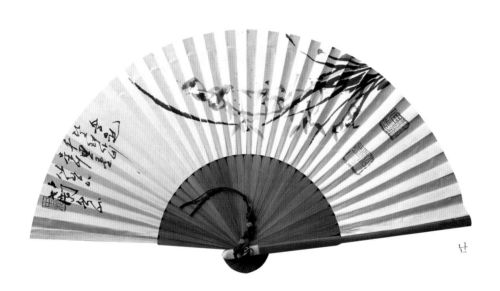

난

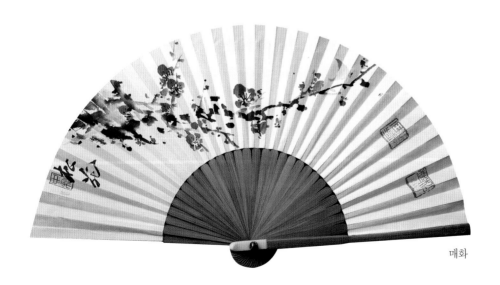

매화

송원 조 득 임 / 松苑 曺得任

· 경인 초대작가
· 경기 초대작가

경기도 부천시 원미구 상동로 117길 64,
2337동 1303호
010-7304-7450

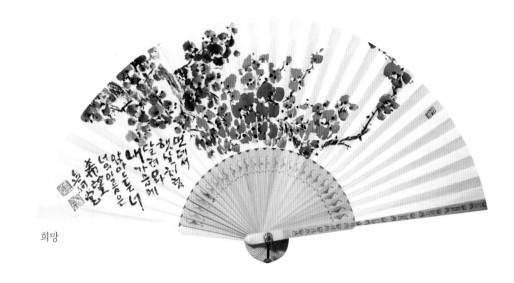

희망

무하당 조 영 미

- (사)대한민국아카데미미술협회 초대작가
- 대한민국서화아카데미미술대전 심사위원 역임
- 전국선사휘호대회 초대작가

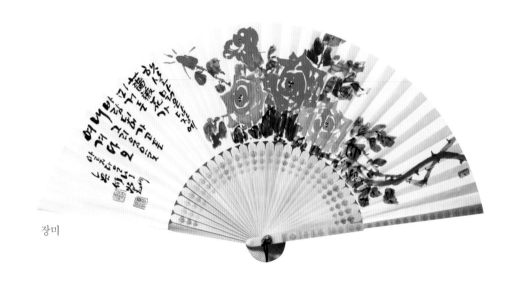

장미

은빛 지 금 숙

- 이천서예대전 초대작가

경기도 성남시 중원구 은이로 28-4
태영빌라 401호
010-2271-0888

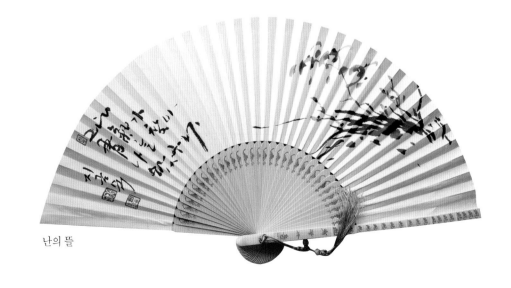

난의 뜰

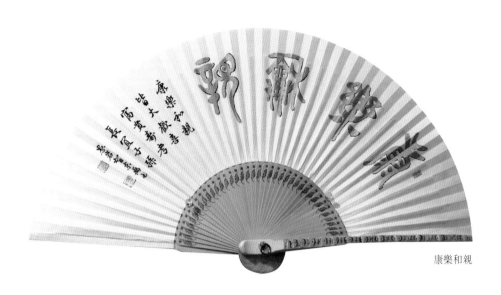

康樂和親

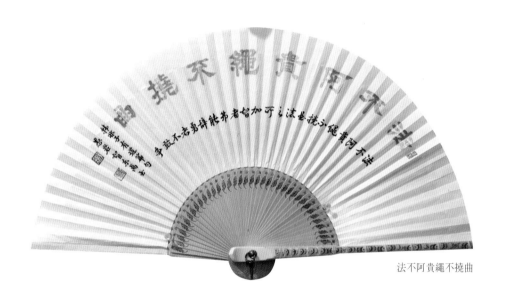

法不阿貴繩不撓曲

우 암 지 동 설 / 愚岩 智東卨

- 한국서화작가협회 이사
- 대한민국기로미술협회 운영위원, 부회장
- 한국서예비림협회 부회장
- 갑자서회 회원
- 교육부장관상, 환경부장관상, 경기도지사 상, 대한노인회장상, 성균관장상 수상

경기도 파주시 송화로 13 팜스프링아파트
109동 2403호
010-5347-7807

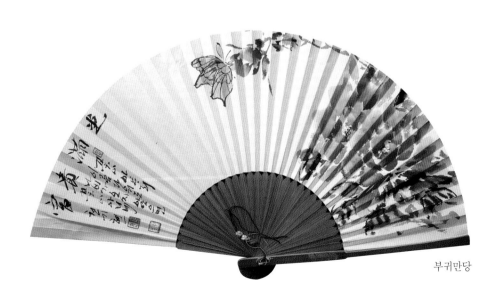

부귀만당

만 송 천 기 현

- 성남현덕문인화연구실 회원
- 이천서예대전 초대작가

경기도 성남시 수정구 신흥동 153
010-4224-5292

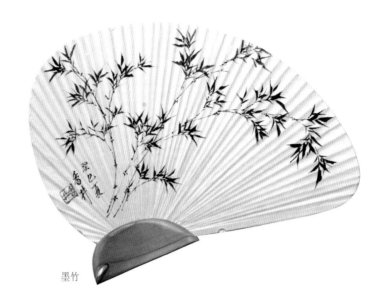

墨竹

향정 최경자 / 香井 崔京子

- 대한민국 미술대전 초대작가, 심사위원장 역임
- 한국문인화협회 부이사장
- 대한민국 문인화대전 심사, 운영위원장 역임
- 2015 "묵죽화법" 출판기념 대나무전
- 동국대학교 평생교육원 출강

서울시 송파구 백제고분로7길 32-20
향정서화실
010-8873-9889

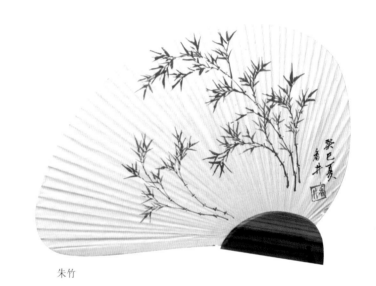

朱竹

림현 최대열 / 林玄 崔大烈

- 개인전 '두고 온 산하전' (서울, 1986)
- 신미술대전 초대작가
- 5개국 국제미술전람회 우수상
- 중국 국제 기양안 서화연전
- 신화 전설&삶의 이야기전(뉴욕 노호갤러리)
- 한국현대예술의 물결전(모스크바 중앙예술가하우스)
- 서울 뉴토픽전(동아갤러리)

경기도 광명시 오리로 964번길 38
010-9267-6672

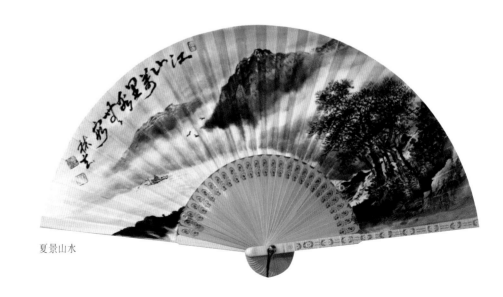

夏景山水

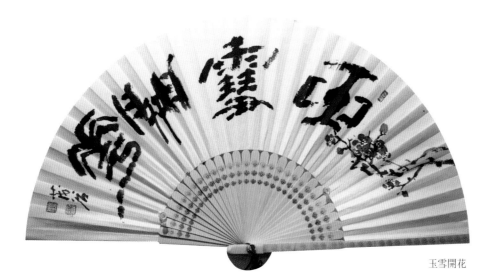

민들레 홀씨

최 서 영 / 崔書榮

• 현 휘원회 회원
• 라메르 갤러리 두방지전 입선
• 새늘 미술대전
• 일본 국제공모전 특선
• 휘원회전

경기도 부천시 중동 은하마을 517동 1403호
010-8773-6061

玉雪開花

무곡 최 석 화 / 茂谷 崔錫和

• 한국서도협회 상임위원장
• 국서련 한국본부 자문위원
• 한국서가협회 이사 역임
• 대한민국서예전람회 심사
• 대한민국서도대전 심사위원장, 운영위원장
• 원곡서예상 수상 2002년도
• 예술의전당 서예박물관 서예강사

경기 과천시 장군마을5길18-11
무곡빌라 301호
010-5265-7529 / 02-3473-0737

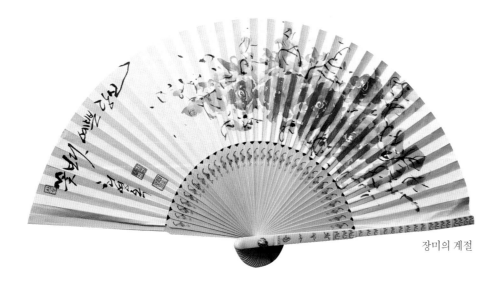

장미의 계절

소담 최 영 옥

• 이천서예대전 초대작가

경기도 성남시 중원구 시민로 66
211동 701호 (힐스테이트2차)
010-7479-9902

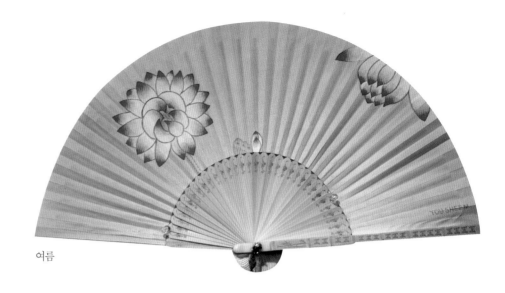
여름

최 유 신 / 崔有伸

• 임태원 민화사랑방 회원
• 전통민화 이야기전(예술의전당)

서울시 마포구 마포대로11길 50
406동 201호
011-9746-7937 / 02-3273-0857

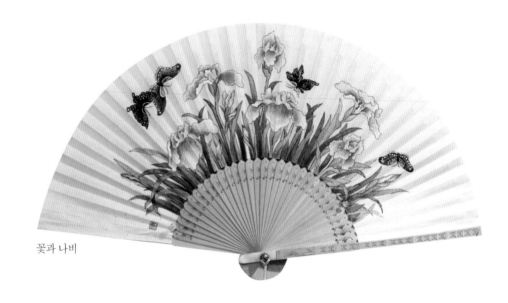
꽃과 나비

최 혜 림 / 崔惠林

• 전통민화 이야기전(예술의전당)
• 마포아트센터 민화반 회원

서울시 서초구 방배동 신동아아파트
3동 801호
010-7620-2151

창남 하 진 담 / 蒼南 河振淡

• 연세대대학원 졸
• 국립현대미술관 초대작가
• 호남대학교 서예강사
• 대한민국 문인화대전 심사위원장(현, 고문)
• 대한민국 미술대전 심사위원장(현, 고문)
• 중국 서호국제미술가연합회 이사
• 고려대학교 교육대학원 강사(현)

서울시 광진구 구의강변로5길 7
강변파크빌 101동 301호
010-3996-2413 / 02-542-2413

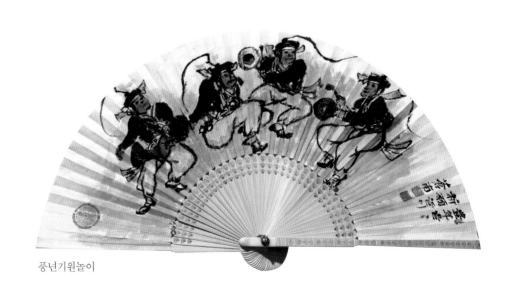
풍년기원놀이

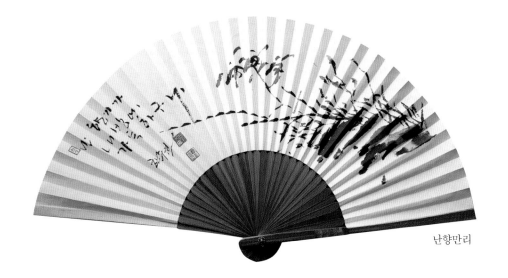

난향만리

송 림 한 주 현

• 이천서예대전 초대작가

경기도 성남시 중원구 지혜로 17번길
103동 106호
010-9368-4639

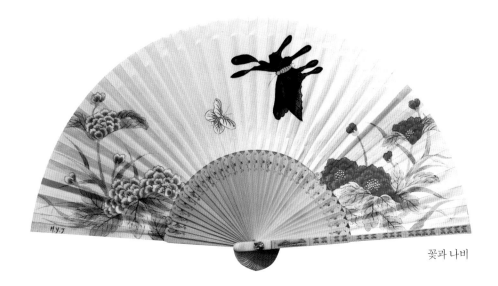

꽃과 나비

홍 양 자 / 洪良子

• 인사동 서호 갤러리 공방솜씨전 민화 출
품 • 서울미술관 경희궁 분관 민화 출품 •
아트이탈리아 코리아아트페스티벌 민화
출품 • 터키, 이스탄불 코리아 아트쇼 민화
출품 • 코리아 아트 페스티벌 대한민국 민
화 출품 • 코리아 아트페스티벌 캐나다 미
술전 민화 출품 • 예술의 전당 한가람 미술
관 민화 출품 • 코리아 아트 뉴웨이브전 민
화 출품

서울시 은평구 불광2동 195 화인하우스 4층
010-8360-8720

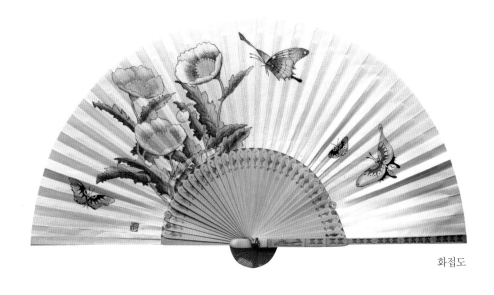

화접도

황 나 령 / 黃羅玲

• 전통민화 이야기전(예술의전당)
• 마포아트센터 회원

서울시 마포구 창전동 쌍용예가아파트
111동 904호
010-2387-6632

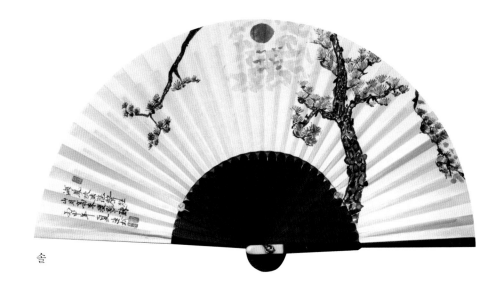

솔

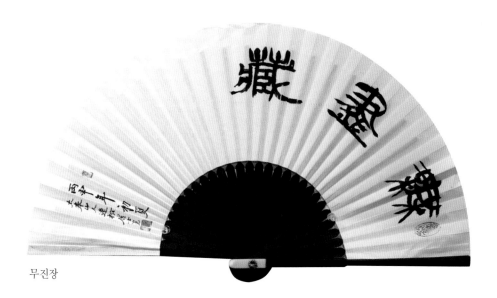

무진장

일송 홍용성 / 逸松 洪龍性

- 성균관대학교 유학대학원 서예기초학
 서예학 수료
- 고려대학교 서예최고위과정 수료
- 아카데미 미술협회 초대작가
- 서예문인화 초대작가
- KBS 역사스페셜 54회 출연
- 용인시 서예 휘호대회 대상
- 고양시 어르신 휘호대회 운영위원장

경기도 용인시 처인구 양지면
양지로105번길 15-4
031-338-3555 / 011-325-3550

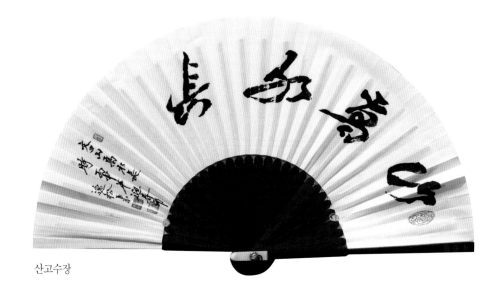

산고수장

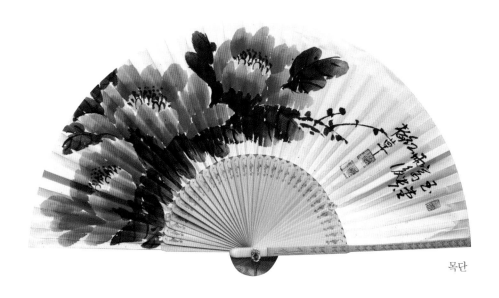

목단

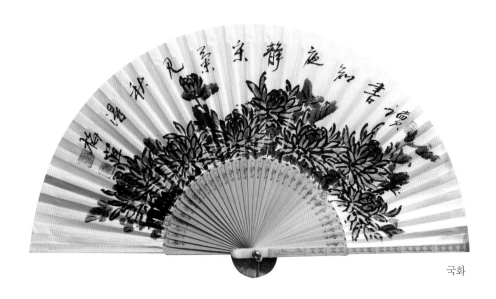

국화

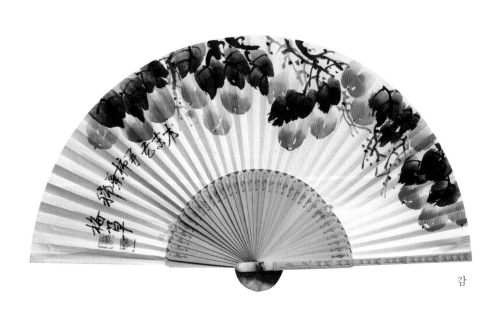

감

매 초 홍 현 표 / 梅草 洪賢杓

• 제10회 대한민국강릉단오서화대전 입선
, 특선 • 대한민국부채예술대전 오체상 • 정
선아리랑서화대전 우수상 • 대한민국미술
전람회 우수상 • 명인미술대전 특선 • 국제
교류전(한,중,일)초대전 • 제26회 대한민국
선면전 초대작가 • 제7회 국제깃발전(스리
랑카 콜롬보)초대작가 • 개인전(한얼문예박
물관) • 강원OK타이어총판 대표이사

강원도 횡성군 횡성읍 학곡리 503번지
010-3706-7900

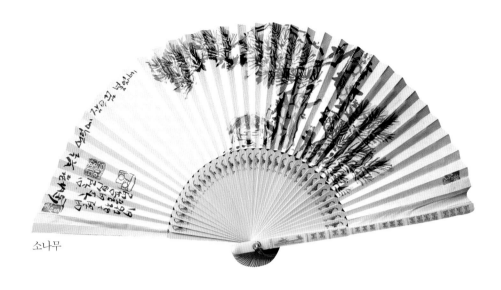

소나무

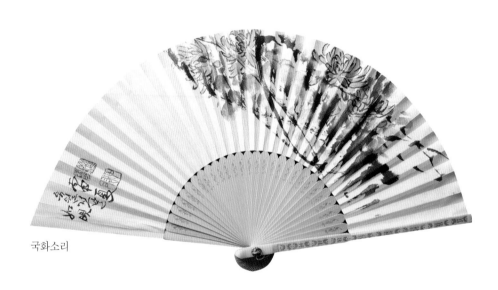

국화소리

여현 황 담 비 / 如睍 黃淡琵

- 대한민국 남북통일대전 초대작가
- 대한민국 열린서화대전 초대작가
- (사) 남북통일협회 경북지회장
- 삼화서례회 캘리그라피 연구위원

경주시 황성동 현진에버빌 107동 1203호

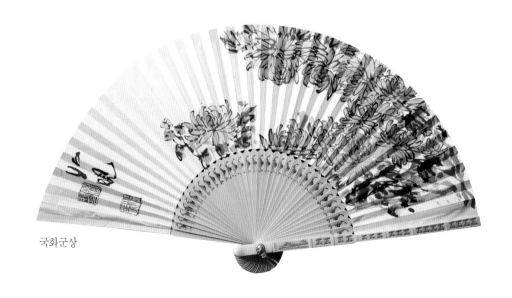

국화군상

한국유명작가
200인 부채전

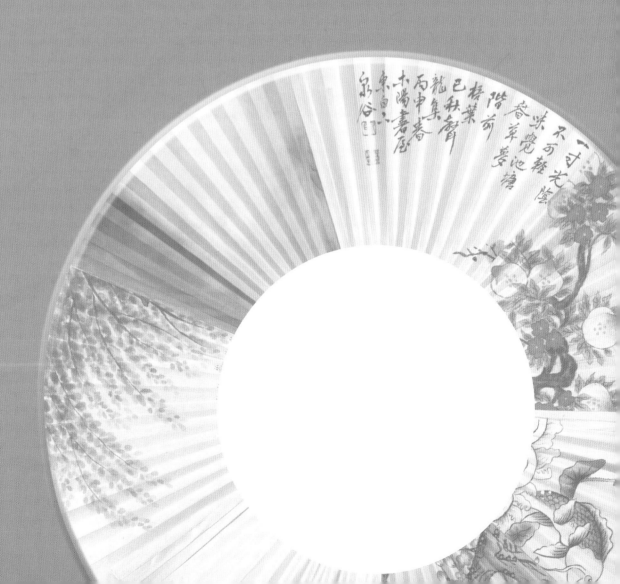

강 대 오	강 선 구	강 숙 경
梅鳥圖	善爲至寶	따습고 밝은 사람

강 옥 희	강 옥 희	강 옥 희
君子蘭	나리꽃	나리꽃

고 상 록	고 상 준	고 정 인
그럴걸세	김현승 詩	蓮

곽 순 례	곽 자 애	곽 자 애
紫木蓮	꿈꾸는 마음	삶은……

곽 자 애	권 훈 자	김 경 옥
香氣	나팔꽃	네가 오기로 한……

김경자	김명희	김명희
茶禪一味	愛茶	竹林煎茶
김명희	김미옥	김본경
淸趣	禪童茗席	梅花
김삼택	김상란	김상란
精思 · 無愧	大吉日	神音仙境
김상란	김세현	김소연
愛蓮平生	蓮	葡萄
김영수	김영식	김영식
觀蝦	蘭	暗香浮動

김 영 식
黑龍祥飛

김 옥 경
牧丹

김 용 현
蓮

김 일 서
一切唯心造

김 일 성
주님과 함께

김 정 숙
해처럼

김 정 순
감(柿)

김 정 철
蘭

김 정 희
그리움

김 정 희
대숲에 부는 바람

김 정 희
선한 사람의 향기

김 종 태
蘭

김 종 태
사랑

김 종 태
安居長樂

김 종 태
참 좋은 당신

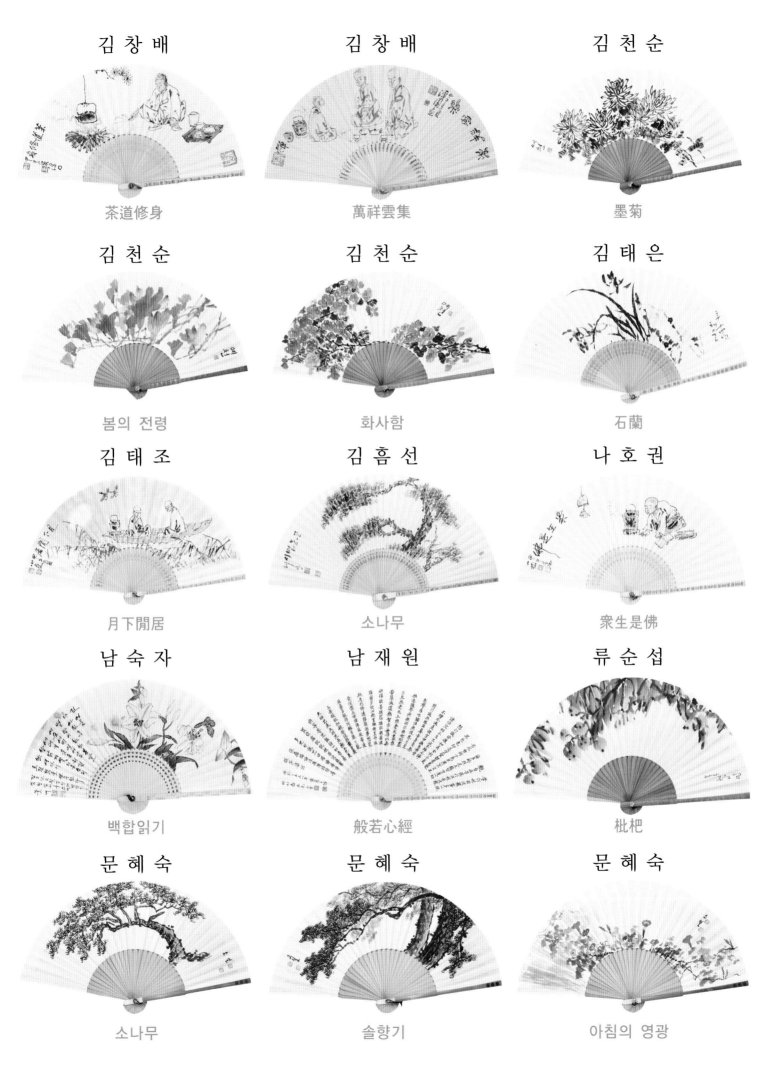

김 창 배	김 창 배	김 천 순
茶道修身	萬祥雲集	墨菊

김 천 순	김 천 순	김 태 은
봄의 전령	화사함	石蘭

김 태 조	김 흠 선	나 호 권
月下閒居	소나무	衆生是佛

남 숙 자	남 재 원	류 순 섭
백합읽기	般若心經	枇杷

문 혜 숙	문 혜 숙	문 혜 숙
소나무	솔향기	아침의 영광

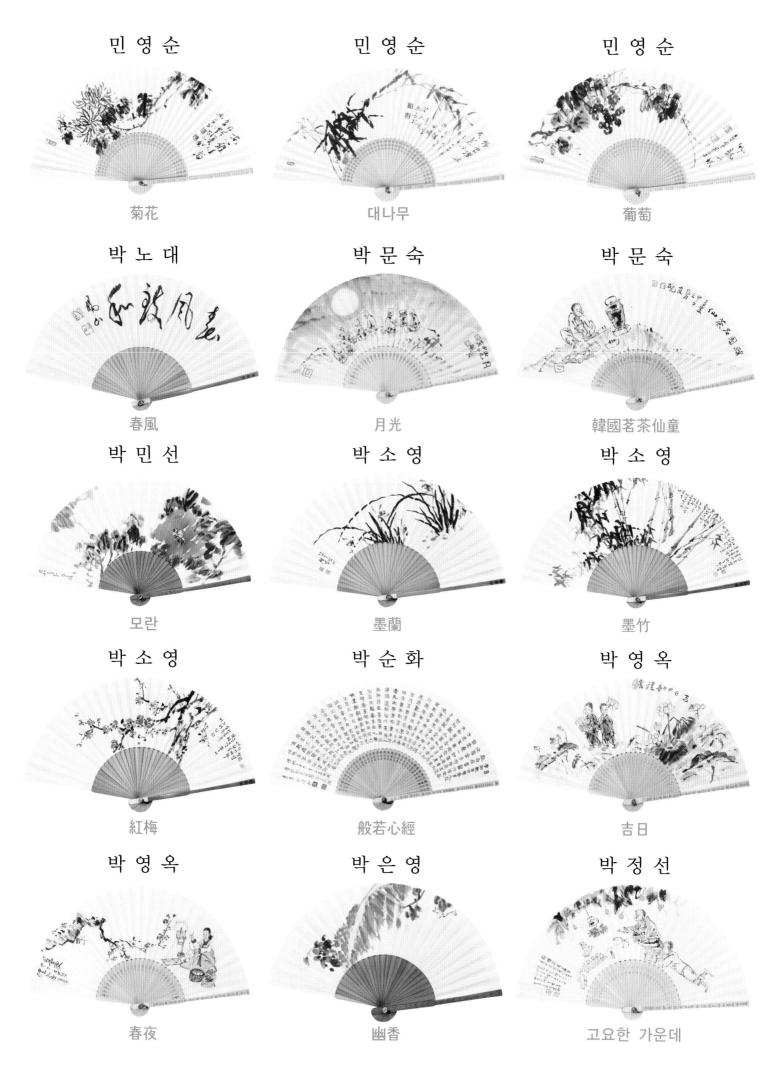

민 영 순
菊花

민 영 순
대나무

민 영 순
葡萄

박 노 대
春風

박 문 숙
月光

박 문 숙
韓國茗茶仙童

박 민 선
모란

박 소 영
墨蘭

박 소 영
墨竹

박 소 영
紅梅

박 순 화
般若心經

박 영 옥
吉日

박 영 옥
春夜

박 은 영
幽香

박 정 선
고요한 가운데

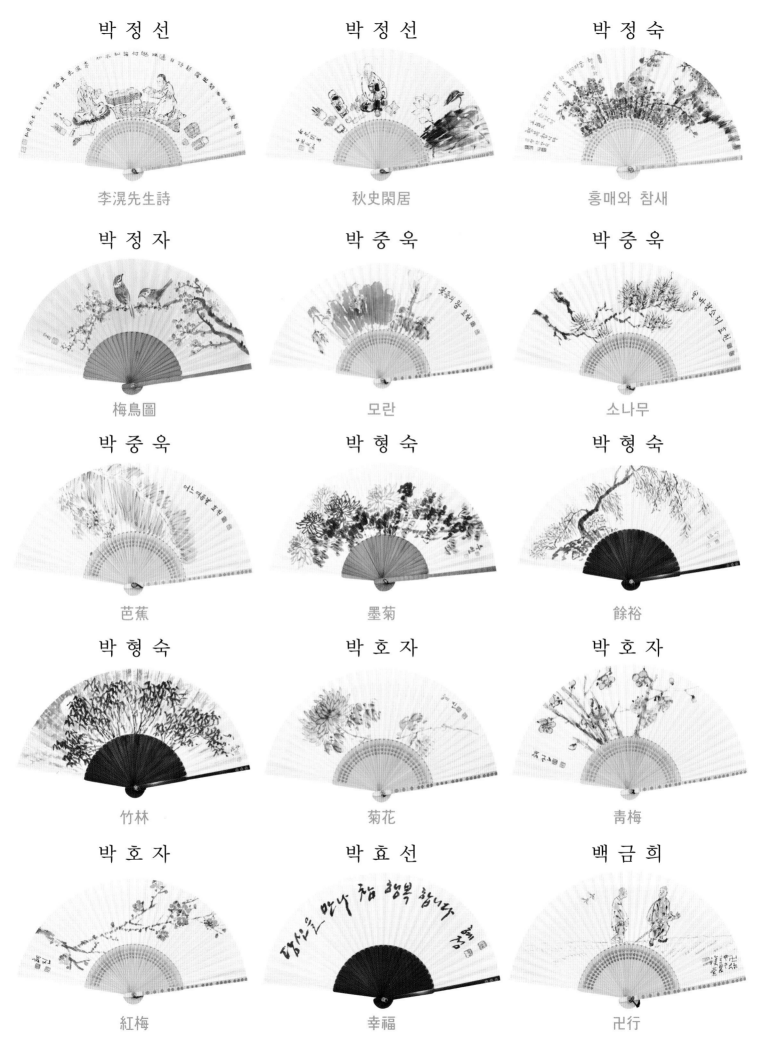

박 정 선	박 정 선	박 정 숙
李滉先生詩	秋史閑居	홍매와 참새
박 정 자	박 중 욱	박 중 욱
梅鳥圖	모란	소나무
박 중 욱	박 형 숙	박 형 숙
芭蕉	墨菊	餘裕
박 형 숙	박 호 자	박 호 자
竹林	菊花	靑梅
박 호 자	박 효 선	백 금 희
紅梅	幸福	卍行

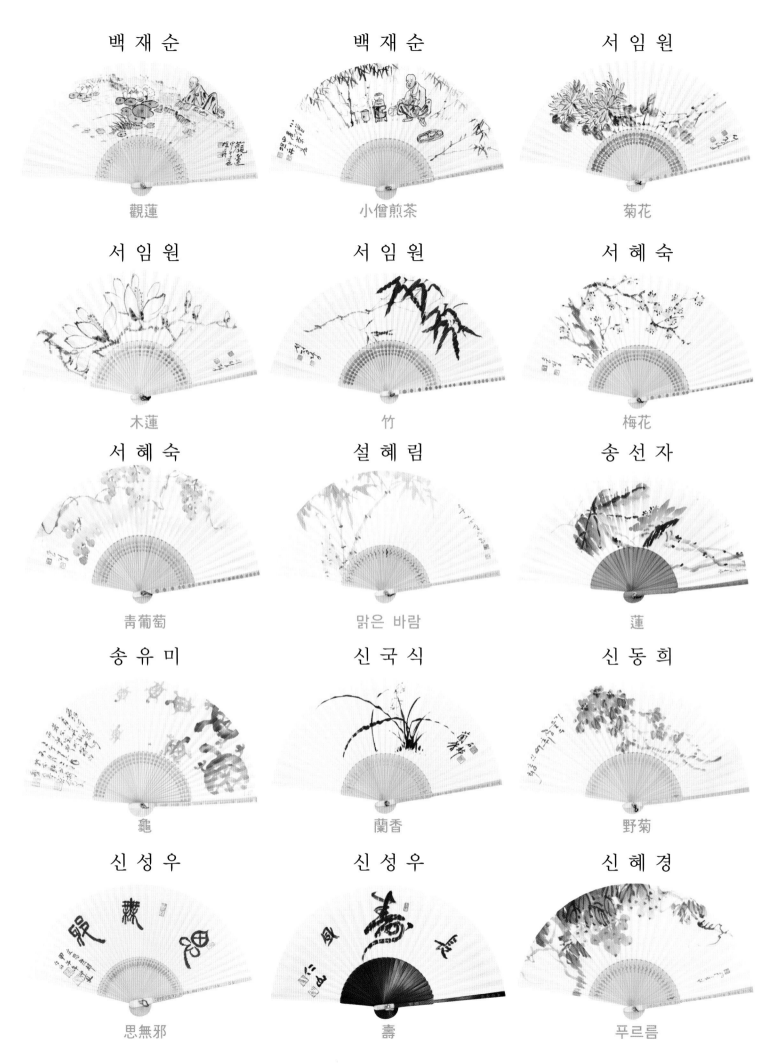

백 재 순
觀蓮

백 재 순
小僧煎茶

서 임 원
菊花

서 임 원
木蓮

서 임 원
竹

서 혜 숙
梅花

서 혜 숙
青葡萄

설 혜 림
맑은 바람

송 선 자
蓮

송 유 미
龜

신 국 식
蘭香

신 동 희
野菊

신 성 우
思無邪

신 성 우
壽

신 혜 경
푸르름

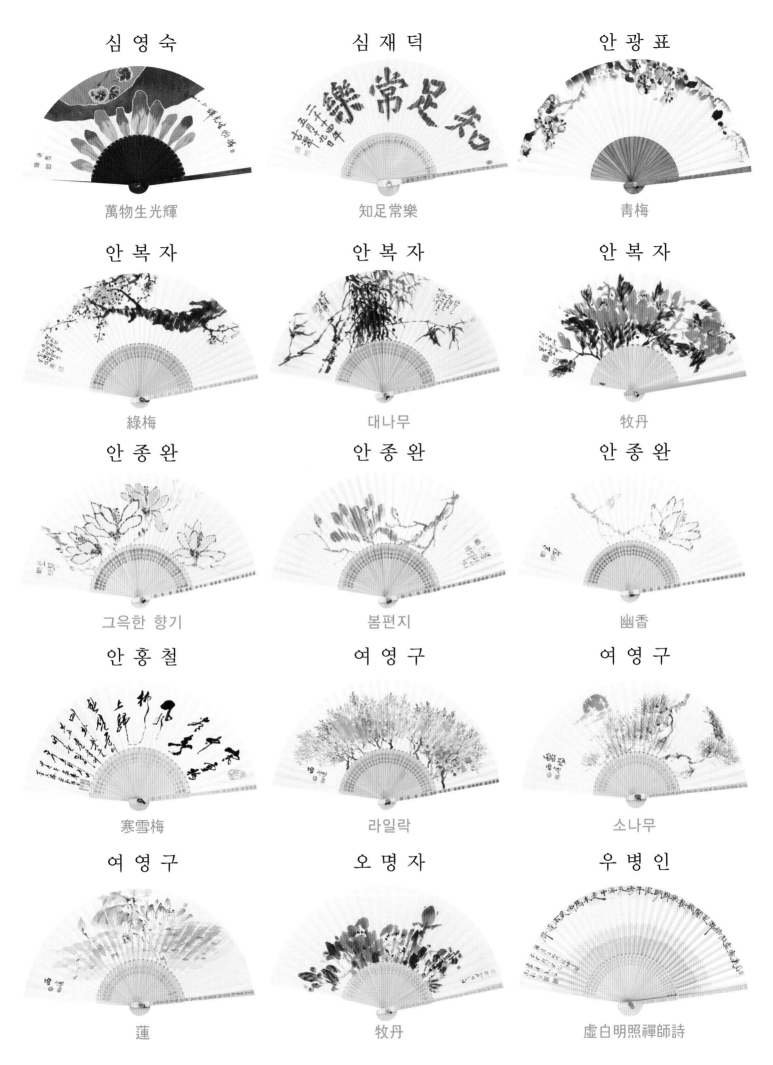

심 영 숙

萬物生光輝

심 재 덕

知足常樂

안 광 표

靑梅

안 복 자

綠梅

안 복 자

대나무

안 복 자

牧丹

안 종 완

그윽한 향기

안 종 완

봄편지

안 종 완

幽香

안 홍 철

寒雪梅

여 영 구

라일락

여 영 구

소나무

여 영 구

蓮

오 명 자

牧丹

우 병 인

虛白明照禪師詩

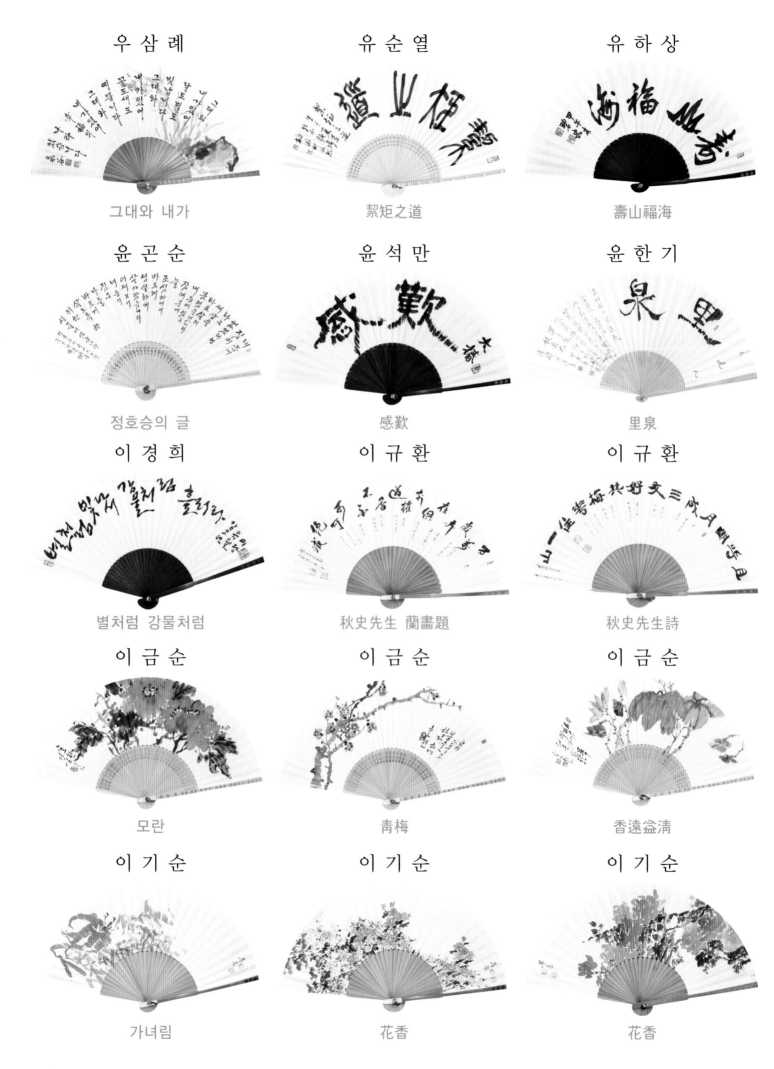

우 삼 례

그대와 내가

유 순 열

絜矩之道

유 하 상

壽山福海

윤 곤 순

정호승의 글

윤 석 만

感歎

윤 한 기

里泉

이 경 희

별처럼 강물처럼

이 규 환

秋史先生 蘭畵題

이 규 환

秋史先生詩

이 금 순

모란

이 금 순

靑梅

이 금 순

香遠益淸

이 기 순

가녀림

이 기 순

花香

이 기 순

花香

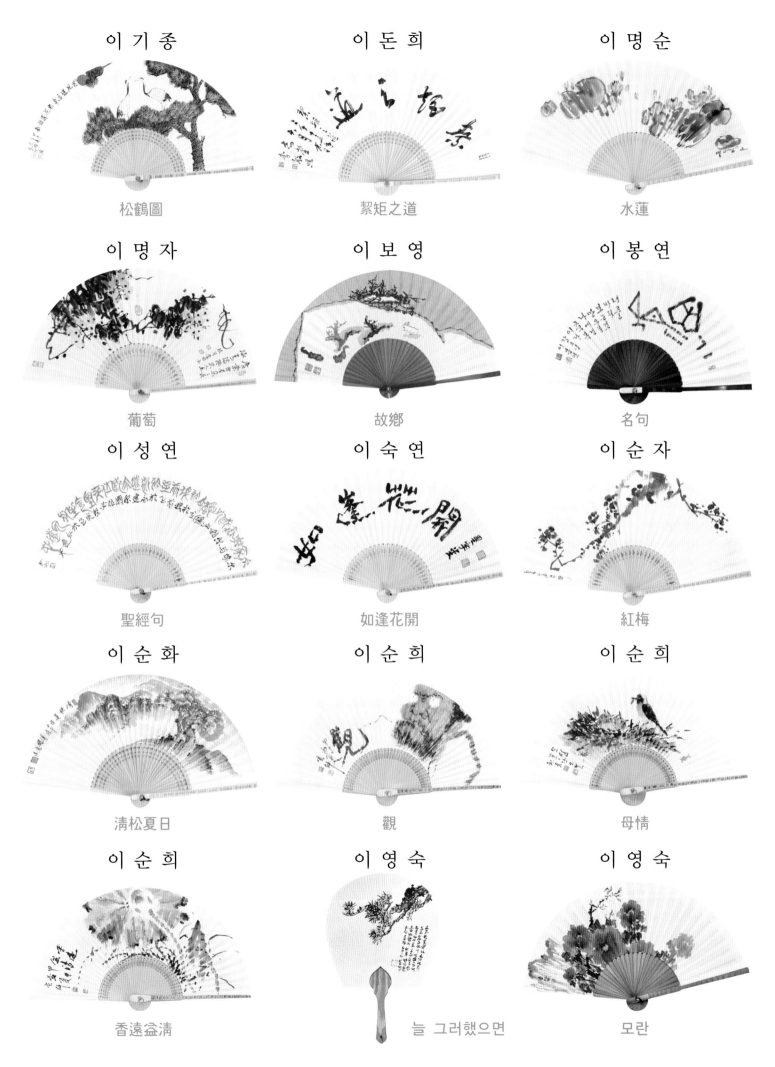

이 기 종

松鶴圖

이 돈 희

絜矩之道

이 명 순

水蓮

이 명 자

葡萄

이 보 영

故鄕

이 봉 연

名句

이 성 연

聖經句

이 숙 연

如逢花開

이 순 자

紅梅

이 순 화

淸松夏日

이 순 희

觀

이 순 희

母情

이 순 희

香遠益淸

이 영 숙

늘 그러했으면

이 영 숙

모란

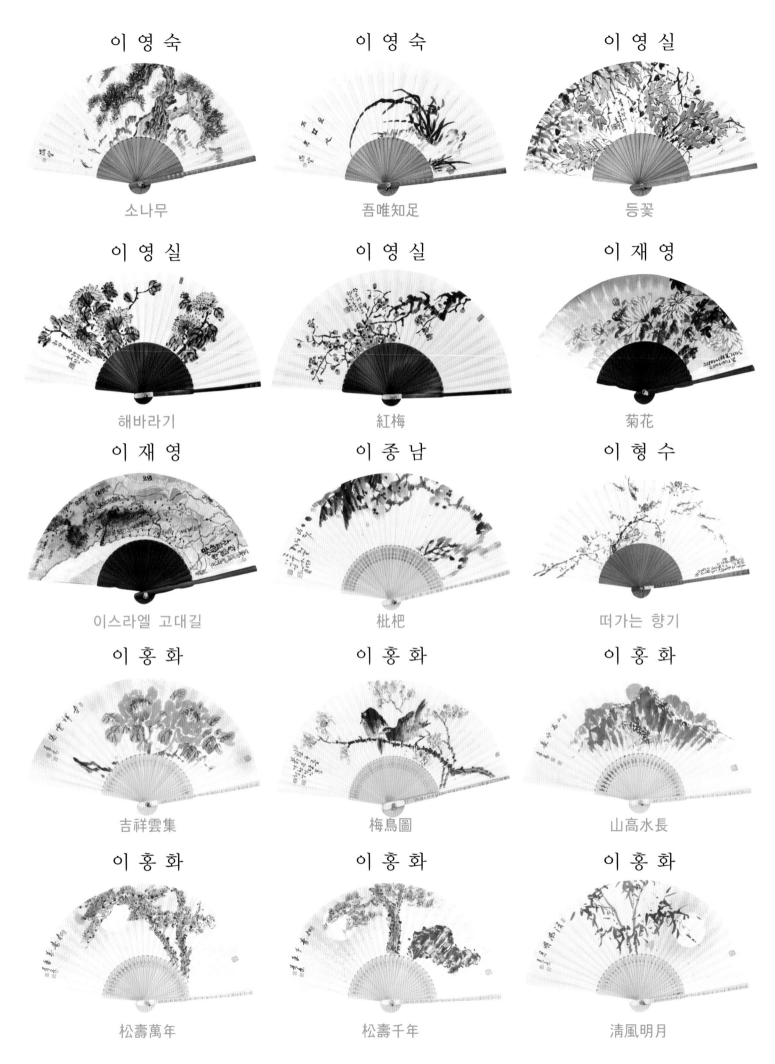

이 영 숙

소나무

이 영 숙

吾唯知足

이 영 실

등꽃

이 영 실

해바라기

이 영 실

紅梅

이 재 영

菊花

이 재 영

이스라엘 고대길

이 종 남

枇杷

이 형 수

떠가는 향기

이 홍 화

吉祥雲集

이 홍 화

梅鳥圖

이 홍 화

山高水長

이 홍 화

松壽萬年

이 홍 화

松壽千年

이 홍 화

淸風明月

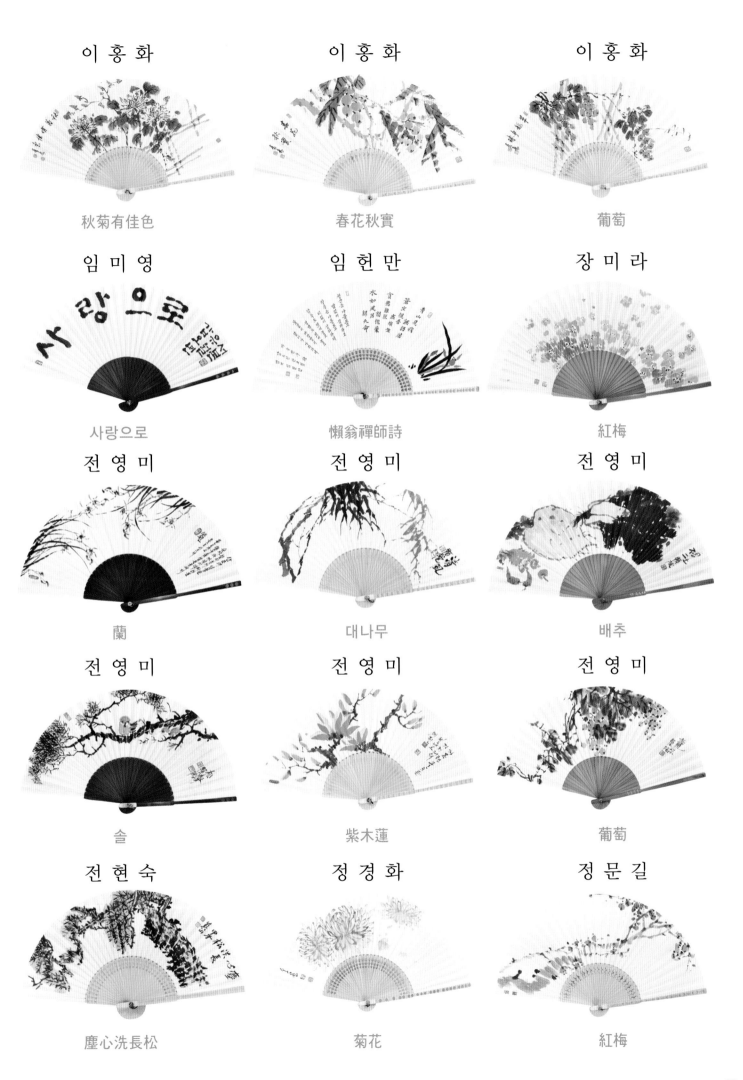

이홍화	이홍화	이홍화
秋菊有佳色	春花秋實	葡萄

임미영	임헌만	장미라
사랑으로	懶翁禪師詩	紅梅

전영미	전영미	전영미
蘭	대나무	배추

전영미	전영미	전영미
솔	紫木蓮	葡萄

전현숙	정경화	정문길
塵心洗長松	菊花	紅梅

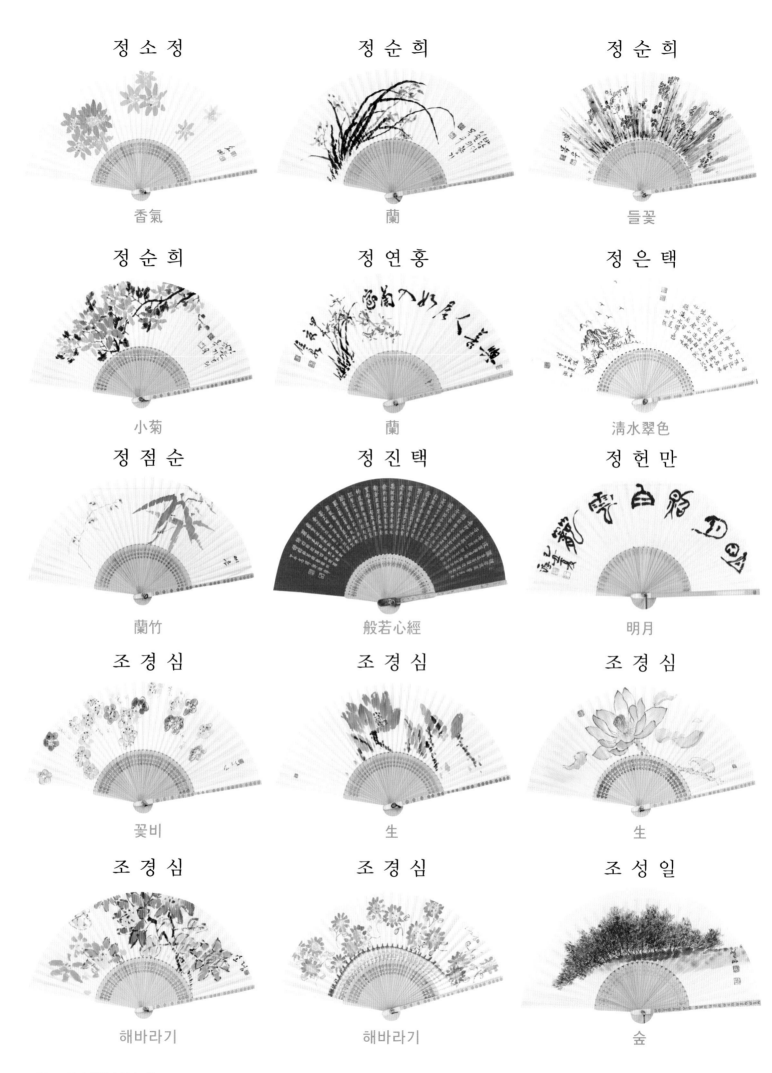

정 소 정

香氣

정 순 희

蘭

정 순 희

들꽃

정 순 희

小菊

정 연 홍

蘭

정 은 택

淸水翠色

정 점 순

蘭竹

정 진 택

般若心經

정 헌 만

明月

조 경 심

꽃비

조 경 심

生

조 경 심

生

조 경 심

해바라기

조 경 심

해바라기

조 성 일

숲

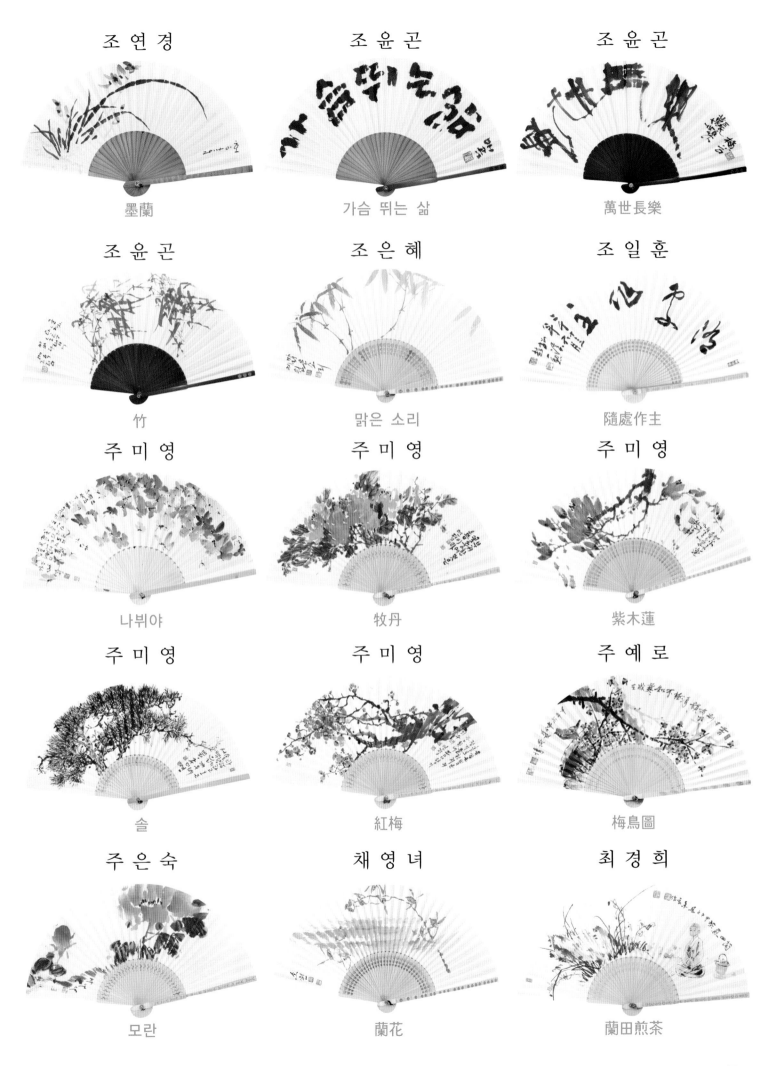

조 연 경
墨蘭

조 윤 곤
가슴 뛰는 삶

조 윤 곤
萬世長樂

조 윤 곤
竹

조 은 혜
맑은 소리

조 일 훈
隨處作主

주 미 영
나뷔야

주 미 영
牧丹

주 미 영
紫木蓮

주 미 영
솔

주 미 영
紅梅

주 예 로
梅鳥圖

주 은 숙
모란

채 영 녀
蘭花

최 경 희
蘭田煎茶

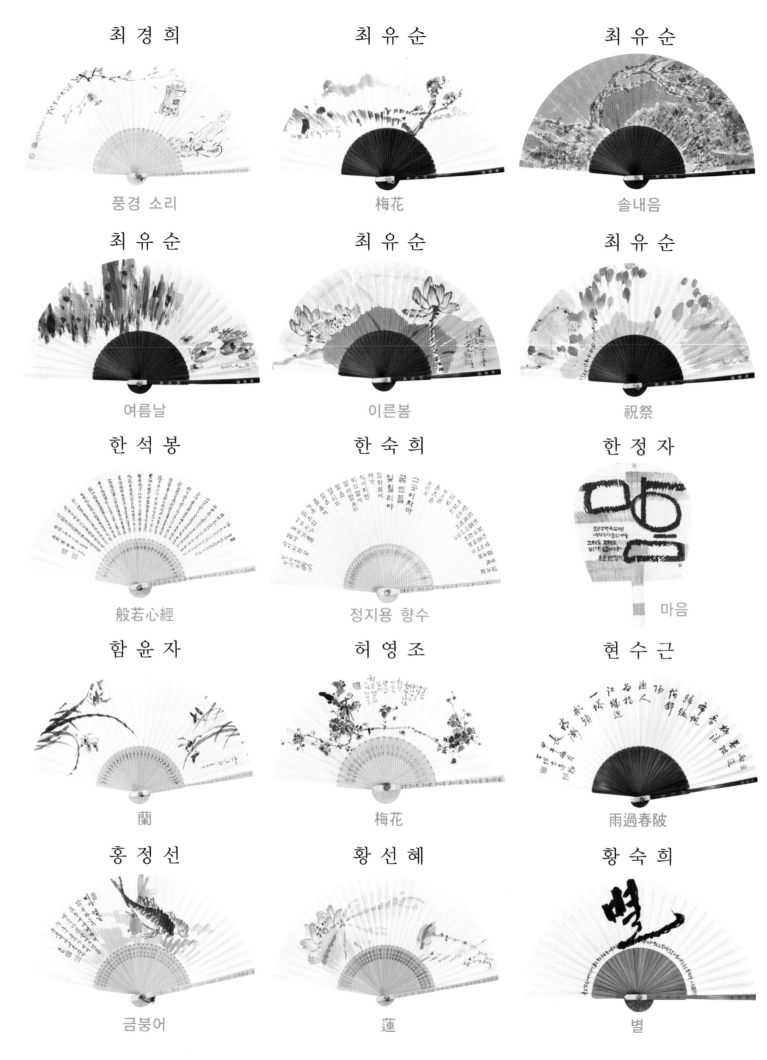

최 경 희

풍경 소리

최 유 순

梅花

최 유 순

솔내음

최 유 순

여름날

최 유 순

이른봄

최 유 순

祝祭

한 석 봉

般若心經

한 숙 희

정지용 향수

한 정 자

마음

함 윤 자

蘭

허 영 조

梅花

현 수 근

雨過春陂

홍 정 선

금붕어

황 선 혜

蓮

황 숙 희

별

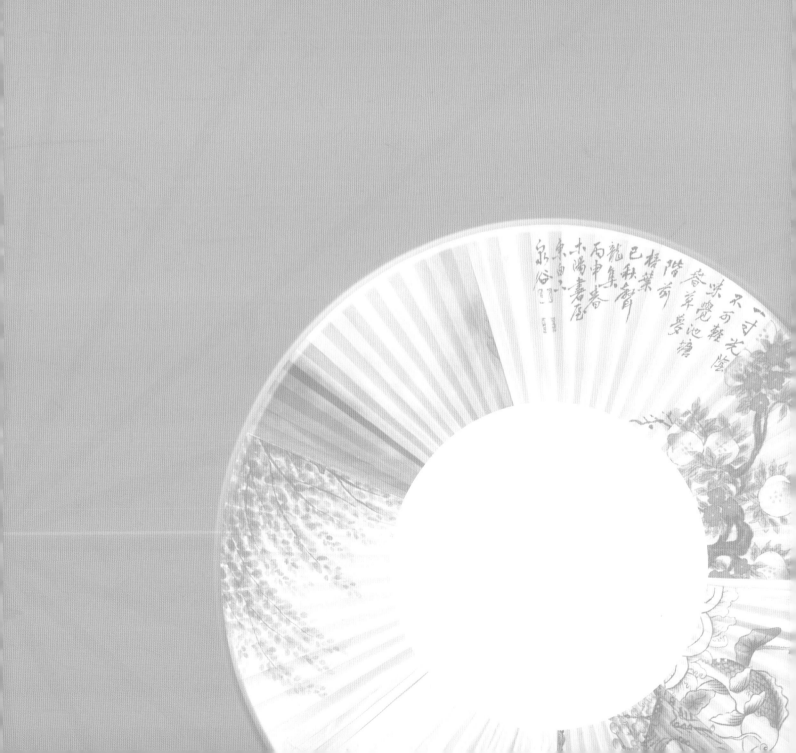

2016
한국의 부채그림
서예 · 문인화 · 캘리그라피 · 민화 · 한국화 · 서양화

2016年 7月 10日 발행

발행처 (주)이화문화출판사
등록번호 제300- 2001- 138
주소 서울시 종로구 사직로10길 17(내자동 인왕빌딩)
전화 02- 732- 7091~ 3(구입문의)
FAX 02- 725- 5153
홈페이지 www.makebook.net

ISBN 979-11-5547-221-7 03650

값 15,000원